高更與他的
大溪地女人
PAUL GAUGUIN
ARTNEWS

鄭治桂 · 黃茜芳 · 曾璐——著

原點

Contents.

Part III 10個高更印象

導覽│鄭治桂＋紀錄│吳佩芬

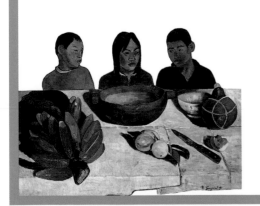

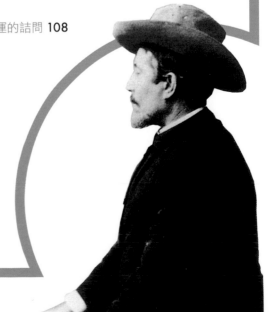

Chronology
＞高更年表

Part 1

>高更事件簿

Bora Bora,
Huahine,
Raiatea,
Tahaa

跨越半個地球的藝術冒險家

追尋高更身影

01

行遍半個地球，高更才終於抵達他人生汪洋的宿命故鄉——大溪地。他生於文明社會，卻流著野蠻人的血液，看似放蕩不羈，拋家棄子，晚年落魄，但他說，他終於明白生活與快樂的藝術，這是野蠻人教會他的事。

✛巴黎野蠻人引人側目

「野蠻人」現身，在講究服裝品味與談吐有禮的巴黎，闖過蠻荒大溪地的高更（Paul Gauguin，1848-1903），特愛頭頂捲毛羔羊皮帽，身穿領口黃綠鑲邊的俄國式短背心，外搭縫著珍珠殼造型鈕扣的藍色長禮服，配上灰黃色長褲，習慣戴白手套的雙手，緊緊握著柄上鑲綴珍珠又刻意雕刻紋飾的拐杖，他不可或缺的第三條腿，雙腳蹬著色彩繽紛的木屐，走起路來嘎嘎作響。這位特意獨行的藝術家，報紙刊載諷刺專文，甚至畫成漫畫小丑，特意戲謔，仍，我行我素，蠻不在乎。

✛生性反骨嚮往海洋

他的特立獨行與孤傲反骨，其來有自。外祖母是無政府、爭取女權等社會運動的重要領袖，他繼承了這個家族熱情、獨立與愛好自由的血統。童年時，因緣際會遠赴南美祕魯，西班牙、英國、法國、阿拉伯、印第安印加文化的多元融合，滋養著他好奇的眼光。奔跑在氣魄非凡大尺度巴洛克建築，洗燙衣服的中國女僕，黝黑土著少女的容顏、熱鬧滿城的狂歡節，健美軀體的舞動，鏗鏘有力的音樂環繞耳畔，這三年的生活快樂似「人間天堂」。

童年的成長記憶，一直伴隨著他。十七歲的他，選擇做個水手，初嚐漂泊滋味，告別母親，前往巴西里約熱內盧（Rio de Janerio）。之後投身海軍，1868年初春，行過地中海、黑海、北海、北歐、南美等重要港口，訪過瑞典、義大利與比利時。1871年4月23日，普法戰爭結束，母親已病逝，二十三歲退役後才回抵戰敗的巴黎。

✛人生汪洋的宿命故鄉

返鄉後成為上班族的高更，結婚生子，生活步入正軌。看似平穩的人生，不安的靈魂依然蠢蠢欲動，但這一次，他決定成為一個專業的藝術家，也渴望成為真正的野蠻人。高更在給亦師亦友的畫家畢沙羅信中寫道：「人到了某個年紀，不能保有兩個目標。」為了實

在大溪地熱帶迷人的寂靜黑夜中，傾聽自己低迴的旋律，與四周生物和諧相愛。

Gauguin to Go

外祖母特利斯坦是女性社會運動家典範

喜好自由，1825年，逃離巴黎的藝術家夫婿安德烈·沙札勒（André Chazal），奔往祕魯。主張女性解放、推動勞工團結等社會運動，散盡千金，四處奔走，觀察記錄獨立後的祕魯社會，晚年定居英國，四十一歲病逝。著有《祕魯旅人遊記》、《工會組織》等書。

▶ 高更的外祖母畫像

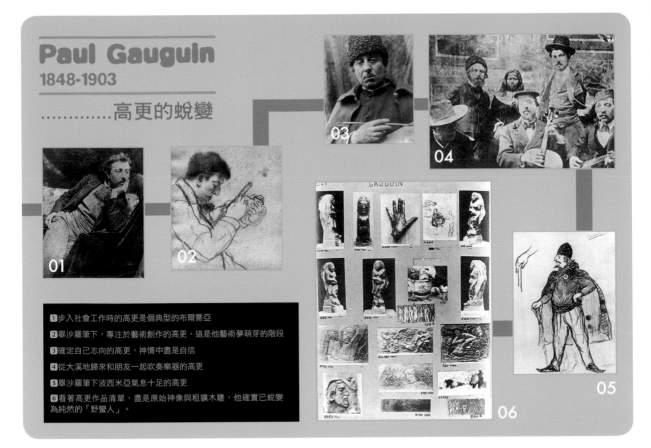

Paul Gauguin
1848-1903
............高更的蛻變

1 步入社會工作時的高更是個典型的布爾喬亞

2 畢沙羅筆下,專注於藝術創作的高更,這是他藝術夢萌芽的階段

3 確定自己志向的高更,神情中盡是自信

4 從大溪地歸來和朋友一起吹奏樂器的高更

5 畢沙羅筆下波西米亞氣息十足的高更

6 看著高更作品清單,盡是原始神像與粗獷木雕,他確實已蛻變為純然的「野蠻人」。

現他的野蠻行與藝術夢,他與畫友查爾·瓦爾(Charles Laval)經巴拿馬運河,在巴拿馬當苦役賺微薄工資,前往西印度群島的法屬馬丁尼克群島(Martinique Islands)。四年後, 1891年4月,從馬賽起航,經蘇伊士運河、澳洲(墨爾本;雪梨)、紐西蘭,停留奧克蘭的毛利文化民族博物館,研究毛利文化,之後首次踏上夢中世外桃源——大溪地,他人生汪洋的宿命故鄉。1893年,黯然回故鄉,二年後,1895再抵大溪地。1903年,落寞意外病故異鄉,前後十二年。

喜愛散步,遠眺海景,綠色襯衫隨風飄舞,紅白相間腰布纏繞,縫有銀扣飾的貝雷帽牢牢戴在藝術家頭上。「高更先生,你好」的爽朗親切問候,遠遠傳來,此起彼落,這位文明社會的「野蠻人」,或許,該說是當地人眼中迷途誤闖的「野蠻人」!他的一生看似拋家棄子,離經敗德、晚年落魄,但他說,他終於明白生活與快樂的藝術,這是野蠻人教會他的事。

讓他人擁有榮耀,我追求寧靜平安,法國的高更將逝去。在歐洲,死亡是終點,在大溪地,死亡是我的根,第二年必然復出,綻放燦爛的花朵。

Gauguin to Go
以高更為原型的文學名著

英國小說家毛姆(William Somerset Maugham)以高更傳記為題,1919年,發表小說《月亮與六便士》,藝術的創造是月亮,世俗的物質文明是金錢(六便士),兩相比對,象徵主角多舛的境遇。

2003年出版的《天堂在另一個轉角》,作者是2010諾貝爾文學獎得主祕魯小說家馬利歐·尤薩,以母語(西班牙文)書寫高更與外祖母的故事。曾經參選總統,最後落敗,抨擊新政府的缺失,竟遭新任日裔藤森總統迫害,險些流亡海外。拉丁美洲文學家以文學為改革社會的工具;描繪革命性格的特利斯坦祖孫的作為,扣人心弦。2010年獲聘到美國普林斯頓大學客座。

開啟世外桃源的旅行風潮

發現人間天堂大溪地

Paul Gauguin

02

大溪地在20世紀躍升為新人間天堂，每當電影巨星前去拍戲或定居，總能帶動旅遊新人潮，其中尤以久居三十年，美國電影明星馬龍白蘭度的第三度婚姻，最能與大溪地耀眼陽光輝映。費用高昂，是追求世外桃源的最佳聖地，2005年，影星妮可基嫚到珍珠之島度蜜月，引發關注與討論，讓大溪地光芒更加閃亮。

高更是讓大溪地發光發熱的時代英雄，記錄當地風情的素描、油畫、木刻版畫、水彩與木雕作品等，精采豐富，成為二十世紀之後全球關注的新焦點。

✚高更生活與創作最吸引上流社會人士

法國探險家路易士・布干維爾（Louis Antonie de Bougainville）是第一位旅行全球的勇士，1768年4月2日，早在高更之前，他就踏上大溪地。1771-1772年出版的《環遊世界》（*Voyage Autour de Monde*）一書，「住著高貴的野蠻人與維納斯般女人」的生動描繪，在歐陸掀起關注與討論。大溪地在玻里尼西亞語指的是「許多的島」，位南太平洋中心，118個群島，如寶石般閃耀，約500萬平方公里（占地約4000平方公里），約與歐洲面積相當。1880年，最後一位國王Pomaré五世決定大溪地群島割讓給法國，稱為法屬玻里尼西亞。1958年，全民投票成為法國的一部分。

十二年的生活，高更留下融入當地的創作精華，讓大溪地成為法國與歐美人士趨之若鶩的新人間天堂，前來探看迥異的文化與風情萬種的女士、貴族、藝文創作者、學者與研究者前仆後繼到訪，蔚為上流社會間最熱門的休閒活動。觀光與黑珍珠是大溪地主要的收入來源。大溪地是「愛之島」，Bora

大溪地靜謐的夜晚，如此獨特，土著們在夜晚行走，赤腳，非常安靜。

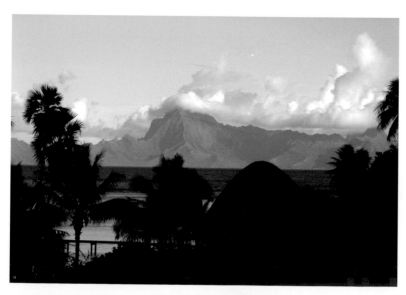

▲ 從大溪地島看對面的Moorea島。高更曾描述黃昏看此角度的情景　攝影／張天鈞

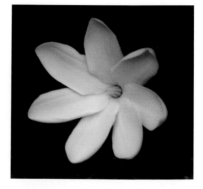

▲ 大溪地國花——梔子花　攝影／張天鈞

我開始瞭解為何他們能在海灘一坐好幾個小時，彼此不言語，凝視著天空。

Bora是「珍珠之島」（2005年，妮可基嫚前去蜜月旅行成為國際娛樂新聞焦點），Huahine是「花園之島」，Raiatea是「神聖之島」與「香草之島」的Tahaa各具特色。

╋豪華郵輪費用高昂享受非凡

當地消費高，物價約是臺北四倍以上起跳，單人十天的旅程約需40萬台幣，吃住五星級水準以上，可以潛水、衝浪、SPA、購物、看海豚、餵鯨魚、欣賞當地舞蹈、參觀珍珠養殖、遊珊瑚礁、搭玻璃船、滑翔翼、住水上屋。156.5公尺長的六星級高更號全年航行大溪地群島間，有160個房間，能容納320名旅客，工作人員有211名，是極致舒服豪華郵輪的愛之旅，雙人雙周費用至少需一萬美元。

▲ 馬龍白蘭度說：我對大溪地人最仰慕的是他們活在當下的愉悅

▶ 電影「叛艦喋血記」海報

╋經典名片「叛艦喋血記」讚頌人間新樂園

1961年，國際機場開始啟用，美國性格巨星馬龍白蘭度（Marlon Brando）在大溪地拍攝「叛艦喋血記」（Mutiny on the Bounty，1935年，克拉克蓋博（Clark Gable）首度演出，獲頒當年奧斯卡最佳影片獎），讓大溪地名聞一時。1962年，娶十九歲大溪地女主角Tarita Teriipia，郎才女貌，成為第三任妻子，育有一雙兒女，1972年，終以離婚收場。

馬龍白蘭度耗費巨資買下大溪

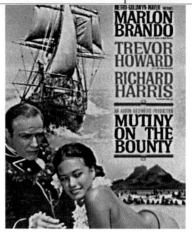

地北方的Tetiaroa島，1994年出版傳記《媽媽教我唱的歌》（*Songs My Mother Taught Me*），叛逆火爆的性格卻溫柔道出：「大溪地是沒階級區分的社會，是過去三十年我有機會就往哪裡跑的主因。我觀察他們似乎有其他地方人們沒見到的特質——不會羨慕他人。我最仰慕大溪地人的是活在當下，享受當下的愉悅，沒有名人，沒有明星，沒有窮人與富人的區別。他們歡笑、跳舞、唱歌、做愛，他們知道如何放鬆自己。」1984年，安東尼·霍普金斯（Anthony Hopkins）和梅爾·吉勃遜（Mel Gibson）兩大影星合作再演出，第三度搬上螢幕。

╋美國文學家詹姆士·霍爾故居是大溪地藝文地標

「叛艦喋血記」原著小說作者是美國文學家詹姆士·霍爾（James Norman Hall，1887-1951），打過一次世界大

Samuel Wallis

Gauguin to Go

18世紀英國人華利斯發現大溪地

1767年6月17日，英國人塞繆爾·華利斯（Samuel Wallis）發現大溪地，1768年4月2日，法國探險家路易士·布干維爾抵達大溪地，1772年發表兩卷〈環遊世界〉，歐洲人開始知曉「新的愛之島——大溪地」，間接影響法國哲學家盧梭（Jeans-Jacques Rousseau）烏托邦觀念的萌發。二十世紀初，高更的傳奇生活、藝術創作，以及《諾亞·諾亞》、《以前以後》等書的出版，引發歐洲人競相前往研究考察風土民情，帶動一波波的旅遊風潮。

▶ 法國探險家路易士·布干維爾

▲ 作家霍爾的客廳一隅　攝影／張天鈞

▲ 高更博物館建築　攝影／張天鈞

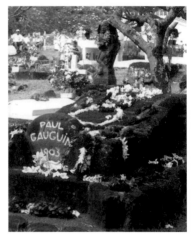

PAUL GAUGUIN 1903

▲ 高更墓地　攝影／張天鈞

戰，曾任戰鬥機飛行員，退役後定居大溪地，專事寫作，多本小說改編成好萊塢電影，叫好叫座。生前寫作生活的居所開放參觀，訪客可留言，交流觀感。昔日慣用的客廳、臥房與書桌古意盎然，無不讓時光倒流，彷彿埋首寫作的主人仍在。1960年代，法國選擇在大溪地進行核子彈試爆，引發全球關注，譴責聲浪不斷湧現，深怕這個人間淨土毀於一旦。

大溪地人能歌善舞，鼓聲重節奏強烈，女性上身戴椰子殼腰部激烈擺動，俗稱草裙舞，比夏威夷舞蹈的腰部擺動更激烈，節奏更分明。傳統舞蹈服裝和配飾色彩鮮艷華麗，飾品是羽毛貝殼等天然素材，染布Pareu是一大特色。

✚小巧簡樸的高更美術館

位大島南方Papeari的高更美術館，是旅客必訪之處。日式庭園樹立大、中、小傳統神祉雕像Taki，由羅馬獎得主Claude Bach設計。不寬敞的空間簡樸，張掛最後力作〈我們從哪裡來？我們是誰？我們要去哪裡？〉複製品，不免引發失望，原作從歐洲輾轉到美洲，過程曲折，最後落腳波士頓美術館，成為重要的鎮館之寶。

展品有三支木雕湯匙、一個陶器、印製報紙《微笑》的印刷機、縫製衣服的勝家牌縫紉機、畫室小模型、風琴、書櫃、舊書、雕刻刀等。日本浮世繪影響深廣，井然有序地陳列對照，昔日在證券行工作常戴的禮帽、白手套與拐杖。高更逝世一百年的2003年，在他墳墓旁，另設立高更文化中心（Paul Gauguin Cultural Center）。

Tatoo
Gauguin to Go

1 ▸ 大溪地是刺青發源地

當今享譽全球足球金童貝克漢的兒子，十一歲，身上刻有「狂」字。爸爸貝克漢則有十四處刺青，刻了中國人俗諺「生死有命，富貴在天」，顯見今天刺青風靡全球的熱況。刺青源自大溪地，紋身之神Tohu用美麗顏色描繪海裡的魚。傳說創造之神Taaroa的兒子教人類刺青，由巫師執行神聖儀式。在玻里尼西亞的文化中，刺青象徵美麗青春，男人與女人在十二歲可以刺青，男人刺得越多，表示聲望愈好，女孩刺在右手，可幫忙煮菜，也能用椰子油為往生者擦拭身體。

Noa Noa
Trip to Tahiti

探尋野性的力量
／作家鍾文音見証不羈的創作靈魂

■嚮往是旅人的座標。百年前，高更燃燒不平凡熾熱的生命厚度，想親自印證，鍾文音飛往大溪地，重探藝術家譜下命運悲愴孤獨的終曲，身處歷史現場與高更靈魂對話。

❶請問停留在大溪地最感動的是什麼？
鍾文音：感受到高更為了成為純粹的藝術家，遠離巴黎，來到蠻荒大溪地，要知道百年多前的大溪地是沒有電的，何況他還要背負背德者的罪名：拋妻棄女。

以至於當我在大溪地高更故居見到出土的文物時，我可以深刻體會到他的

2 ▶ 大溪地 黑珍珠享譽國際

大溪地黑珍珠採人工養殖，黑色、灰色、深紫、孔雀藍、海藍深受市場人士喜愛。傳說主宰豐饒和平的女神Oro踏在彩虹上，把珍珠獻給人們；另有說法是Oro女神把珍珠送給公主Bora Bora（現在的珍珠之島），代表愛情順利美滿；還有珊瑚精靈Okana與Uaro替珍珠披上錦袍，光亮閃耀成為玻里尼亞海中魚群繽紛多彩的色澤。在中國，黑珍珠寓意擁有智慧，歐陸的皇家貴族們特別鍾愛黑珍珠，享有「皇后之珠」的美譽，最富盛名的Azra是俄國沙皇最重要項鍊的主角兒。

▶ 黑珍珠

3 ▶ 養生新寵兒 ——諾麗果

近年其貌不揚的諾麗果（Noni），生命力強，從海邊到海拔1200公尺都可種植，產量豐富，果實成熟約十二公分，是大溪地盛產的水果之一，外銷世界各地，價格居高不下，是重要的經濟作物。南太平洋人有諾麗果是藥物的傳統，可以止痛，是治療植物之母。醫界在實驗室證明諾麗果有抗細菌、病毒與結核菌的功效，也能抗氧化。不過，實驗室習慣取樹根、樹皮或濃縮液進行檢驗，一般人習慣喝似葡萄汁口味的諾麗果汁。效用可能不全然一樣，醫師建議只是保健養生食品，千萬別當藥物使用。

▶ 諾麗果及果汁

鍾文音｜右手書寫，左手畫畫、拍照，停留紐約進修油畫兩年，創作力豐沛。出生在雲林，長年關注家族寫作、愛情與藝術等題材，熱愛旅行，足跡行過世界各地，訪藝術與文學創作者的原鄉。獲中國時報、聯合報等文學獎、旅行文學獎、雲林文化獎，以及2005吳三連文學獎等。出版小說、散文與旅行文集等近三十本。

那種孤獨。在他畫室故居挖出許多酒瓶，可以想見當時他借酒澆愁的狀況了。忍受這種孤獨非常不容易，走在藝術先鋒也不容易。

② 高更選擇浪跡大溪地，前往當地，您這樣年輕寫作且畫畫的創作者，最大的啟發是什麼？

鍾文音：我形容高更在大溪地的十二年時光是生命的「奢華時光」，他傾全力捍衛他的作品與「成為他自己」，這種不顧一切的野人般的創作熱情是我匱乏的。

因此探訪了他後，也更明白所有的藝術已經不只是才華的問題，更多是「個人意志」人格特質的問題了，我覺得這種「野性」的東西正是當代養尊處優的創作者所缺乏的（被文明馴化了），我喜歡這種野性的力量。

③ 身為女性創作者，對於高更所繪當地女性的代表作，您有何感受或看法？

鍾文音：許多人認為高更的作品帶有人類學誌的眼光，但我以為那是他在大溪地孤寂生命的撫慰，那些年輕女性的肉體，恰恰是他賴以維生的「芳香」。

從他在大溪地寫的日記《諾亞·諾亞》，可以看到他溫柔的一面，我不認為他歧視或利用了當地女人，我覺得那是「時代」的產物：一個白人畫家走進了島嶼女人的生命現場。

當然高更和那些當地少女在一起被認為是背德者，但我因為去過大溪地，至今整個玻里尼西亞仍是一個對身體比較開放的社會（當地最大的問題還是未婚少女懷孕）。我覺得高更以當地女人為主角的畫作散發著濃濃原始氣息，仍是非常「前瞻」的，對繪畫史具有影響力，這仍是很可貴的。

總之，高更前往大溪地，幾乎已經成了大溪地的符號了，在大溪地到處都是高更的畫作印製在許多物件上，光是這一點，就知道高更和大溪地是合而為一了，光是這一點，就讓我「單純」地看待高更畫作的藝術性，而不會去想白人與原始人或者男性與女性的高下關係了。

Noa Noa
Trip to Tahiti

張天鈞 | 華人世界知名的內分泌專科醫師，現任臺大醫學院內科教授、台大醫院抗老及健康諮詢中心主任、台灣醫學會內科學誌總編輯、當代醫學月刊總編輯、國立台灣大學特聘教授。行醫、研究、教書、翻譯與寫作同步進行，出版、翻譯專書約25本。

人生本應如此
／張天鈞醫師訪大溪地的人生體驗

❶請問訪過許多知名藝術家創作、生活的地方，增加人生體驗，走訪高更在大溪地生活創作的體驗，與探訪其他藝術家有何不同？

張天鈞：親自到藝術家創作的地點觀察，再欣賞其作品，對瞭解和享受其畫作是很有幫忙的。

大溪地經年保持在攝氏25度，是陽光和雨水豐沛的地方，因此大自然的顏色特別明亮多彩，這和梵谷畫圖的亞爾，充滿了陽光，但溫度炎熱，容易令人發狂，是大不相同的。

而且大溪地的人物特徵、生活方式，也和歐洲大不相同，一種原始、靜謐的氣氛，充滿泥土的芳香、明亮的陽光、鮮豔的花朵、翠綠的植物、以及清澈的泉水和深藍海洋的特殊景觀，造就了高更的異鄉作品，可說不足為奇。

至於吉維尼花園，提供莫內對睡蓮和垂柳以及水的光影，又與大溪地的自然景觀完全不同，也不牽涉到人物的主題。

❷請問對大溪地留下最強烈的印象是什麼？

張天鈞：大溪地不大，附近有許多小島。夜晚叮叮咚咚的雨滴聲，早晨此起彼落的鳥鳴，深藍的海水環繞著小島。

環島幾十公里的公路，隨時閃過椰子樹的長影。沒有人會指責你摘花，因為到處都是花，將花別在耳上，成了這裡最美麗的習俗。

參觀《叛艦喋血記》作者詹姆斯‧諾曼‧霍爾的故居是最大的享受。木板搭建的平房，明亮的窗子，客廳擺著大溪地女人的銅雕。在書房裡，想像他在古老的打字機上，敲下泉湧的文思。庭園一棵大大的芒果樹，在樹下的布涼亭下喝茶，吃著美味的手工小餅乾，看著公雞啄食掉下來的芒果。

我在他家的留言簿上寫下：「人生本應如此」。

❸探訪大溪地的精華完成〈大溪地──美學之旅〉，請問何時萌發寫書的想法，約耗時多久，書寫過程最難的部分為何？

張天鈞：我曾到法國南部亞爾，參觀過梵谷創作向日葵的地方，後來到巴黎近郊奧維，尋訪梵谷最後畫圖和自殺之地，導

■允文允武是張天鈞醫生給人最深切的印象之一，行醫、研究與教書之餘，畫畫也是生活重心。探訪過很多重要藝術家創作生活地方，訪大溪地是很棒的「人生體驗」，究竟訪高更在大溪地生命足跡的體驗，與訪其他藝術家有何不同感受呢？

遊問我，下次你最想去的地方是哪裡，我毫不猶疑的回答：「大溪地」。

我十分熟悉高更的畫作，也看過多本他的傳記，甚至他寫的文章，而大溪地又是在那麼遙遠的地方，因此出發前我就想好回來後要寫本書，也買了昂貴的攝錄影機準備做記錄。

當時剛好天下雜誌採訪我，聽到我要去大溪地，就邀請我的作品讓她們出版。原本我只想以遊記的方式寫作，讓想去的人如法炮製，沒想到出版社有更聰明的想法，因此要求一再增加內容。由於我一向寫稿快速，所以2006年8月去大溪地，2007年5月就出版。

❹探訪過台灣人足跡罕至的大溪地，經過閱讀、整理、思考、書寫過程，請問身為醫生、畫家、作者、丈夫、父親等多重角色，對某些立論描述高更「無人性」的說法，您有何新的認知或看法？

張天鈞：名偵探柯南最喜歡說的一句話：「真相只有一個。」也如同黑澤明的電影「羅生門」的對白：「每一個人為了自己的利益，總會掩蓋一部分的真相。」

高更原本是一名成功的證券商，喜歡畫圖，甚至當時已成名的畫家如竇加等，也稱讚他的作品，高更還害羞的回答說：「我只是業餘的。」竇加說：「業餘是指那些圖畫不好的人。」給了他很大的自信。

被裁員後，他很自然的會想用賣畫維生，而題材的選擇要能獨特，才易吸引人。他參觀了當時巴黎萬國博覽會有關法國殖民地大溪地的介紹，給了他很大的啟發後，原本只想去待個一年半載，功成名就返國，沒想到回國後拍賣成績不好，事與願違，導致最後拋妻別子。

其實他仍時時的掛念他的小孩，特別是大女兒，才會在女兒因病過世時，畫下「我們從哪裡來？我們是誰？我們要去哪裡？」做一個總結，然後服砒霜自殺，雖然沒有成功。

瞭解他的背景，再用符合人性的方法思考，自然容易得到真實的解答。

Part II
>關於高更這個人

Paul 1903 Gauguin

少年高更 ▎異鄉童年與海洋夢 ▎

《 高更誕生於歐陸政治變革風起雲湧的1848年，礙於無情的政治壓迫，一家四口遠走他鄉，逃向南美的陽光國度。兒時記憶彷彿高更生命的永恆烙印，觸動了他十七歲的水手夢想，更命定了他漂泊一生的異鄉人生。

1848	1851	1865	1870	1871
馬克思和恩格斯發表共產主義宣言。拿破崙宣誓就職。	倫敦大博覽會登場。紐約時報創刊。法蘭西第二共和結束。	美國南北戰爭結束，廢除奴隸制。美國總統林肯遇刺身亡。	普法戰爭爆發。巴黎爆發革命。	德意志帝國建立，德國統一。

✚為政治舉家出走異鄉

生命充滿曲折傳奇色彩的高更，為何具有天生孤傲的個性，「自傲是壞處嗎？難道一個人不需要發展自傲、自信的個性嗎？」他捫心自問。高更心中堅決且暴烈的特質，遺傳自整個家庭血脈對社會、世事、政治的不滿。高更的父親克羅勞．高更（Clovis Gauguin），家族世代居住在奧爾良，是熱情的社會主義者，也是忠誠的共和黨員，擅長書寫政治議題，曾任專欄作家，在當時的進步黨所屬刊物《國家報》（Le National）撰稿，敏銳精闢的論述頗受各方重視。

1848年推翻了當時的法國國王路易．腓力，革命運動失敗，自由主義論調一敗塗地。十二月路易．拿破崙．波拿巴當選總統，接受軍閥與資產階級的幫助，成為法蘭西第二帝國的皇帝，不斷迫害共和黨人士，《國家報》就在壓迫控制的範圍。這一年的6月7日高更於巴黎誕生，上面還有一位長他一歲的姊姊瑪莉。1851年8月，政治的壓迫，時局的動盪，迫使高更一家四口下定決心離開故鄉，遠走祕魯利

▲ 外祖母是高更人生的榜樣　　▲ 高更的母親

Gauguin to Go

19世紀祕魯的社會現況

16世紀，西班牙統治祕魯，銀礦開採成為西班牙剝削祕魯的重要手段，為西班牙帶來空前的財富。19世紀初期，在南美洲各地暴動紛起，但祕魯是君主主義的大本營，直到聖馬丁將軍（José de San Martin）發起革命。1840到1860年，鳥糞石出口帶動國家整體收入，經濟漸趨穩定發展。

1879年，祕魯與玻利維亞聯盟對智利宣戰，是南美歷史著名的「太平洋戰爭」，祕玻兩國反對智利攫取濱臨太平洋岸的硝礦產品。1884年，祕玻兩國戰敗，玻國喪失濱海的安托法加斯大省（Antofagasta），成為一個內陸國家。祕魯則喪失亞瑞加港(Arica)的達拉帕卡省 (Tarapaca)。

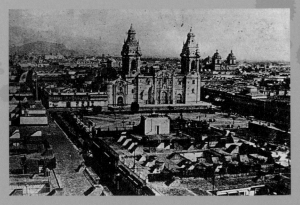

▲ 十九世紀的祕魯首都利馬

馬，投奔母親的家人。隨著家人的安排，三歲多的高更，

▲ 兩歲時的高更

開展人生第一次的遠行，前往陌生未知的異鄉。

✚ 幼年喪父造就性格底蘊

不幸的是，才出門兩個多月，在航行麥哲倫海峽途中，高更的父親驟然病逝，沒留下太多交代。突如其來的悲劇，使母子三人陷入痛苦深淵，高更幼小的心靈籠罩一層陰影，這道生離死別的傷痕，槌敲出日後孤獨堅毅的性格。

高更的性格遺傳自父母，對異鄉的追尋，不畏世俗眼光的決心，或可溯源到早逝的外祖母芙蘿拉‧特利斯坦（Flora Tristan, 1803-1844）。擁有西班牙亞拉岡家族（Aragon）基因的特利斯坦，父親是駐紮在祕魯西班牙軍團的一位上校。她勇敢離開家暴的丈夫，最後抵達南美的祕魯，投靠叔父，開啟為社會奔走的全新人生。高更和外祖母的命運，在利馬產生時空的交會，呼喊理想，反抗社會階級，全心全意實踐堅持的信念。

▲ 高更筆下的母親畫像

✚ 無憂無慮的利馬童年

歷經與父親死別的高更抵達祕魯首都——利馬，這個充滿陽光與古蹟的城市，到處是西班牙征服者建造的金碧皇宮，對於飽受命運打擊的母子三口宛若人間天堂。高更和姊姊開始學習西班牙文，有時候，他會興致勃勃地蒐集印加文明的部落藝術品，從小雕像到陶藝器皿，這些饒富祕魯神祕氣息的珍藏品，在高更大溪地時期的繪畫中也扮演「原型」的角色。在高更三到六歲的異國童年時光中，他享受被

人呵護的喜悅，他在書信中還曾寫道自己記得一名中國男傭和一位黑人女管家，也記得利馬水果鮮甜的滋味，童年生活無憂無慮，家中時常舉辦宴會。

✚從天堂樂園墜落殘酷現實

1855年曾祖父過世，辭世前安排了遺產留給高更母親，沒了男主人的一家人風塵僕僕趕回法國。回來後才意外發現遺產不夠維持生計，遠在利馬百歲人瑞曾舅父過世，高更剛滿七歲，突然從天堂摔落地獄，不再能養尊處優，茶來伸手，飯來張口，生活困厄。無奈被送往寄宿學校讀書，眼前不斷浮現快樂童年，過慣貴族的舒適生活，無法自在和同學相處，與周遭環境格格不入，整日鬱鬱寡歡，寂寞孤單。九歲的高更偶然看到一幅畫作，主角是一名旅行者，揹著行囊，手持木杖，自在輕鬆，畫面觸動內心深處——未來要成為浪跡天涯的旅徒。

✚十七歲的海洋夢

1861年，高更的母親遷居巴黎，以裁縫維生，辛苦撫養姊姊與高更。高更進入奧爾良的教會學校，卻受不了教條式思想而感到痛苦，1864年他在巴黎完成學業，心底召喚他的聲音也愈來愈嘹亮，南美陽光下的童年依然歷歷在目，

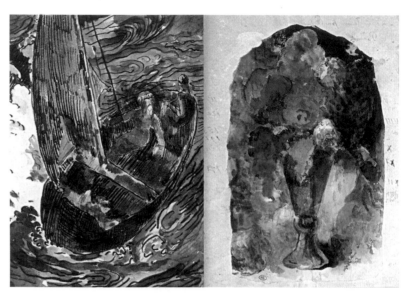

▲ 1873年，時年二十五歲的高更，攝於結婚前夕

▲ 從作品到身世、浪跡天涯、嚮往原始，一直是高更生命的主調

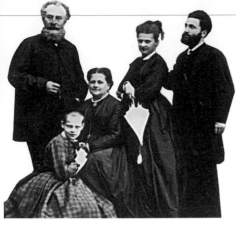

▲ 母親的多年摯友阿羅沙一家人

兒時的遠行烙印腦海深處，彷彿唯有再一次追隨浪花的起伏，乘船迎向不知名的他鄉才是高更獨立的開始。水手有一雙溢出夢想的眼睛，高更期盼航行海上，乘風破浪，四處遊歷，十七歲的少年高更，對人生滿懷夢想與抱負，不想像一般年輕人汲汲營營躋身上流社會，只想一圓水手夢。不顧母親強烈反對，執意接洽港口邊停泊的商船，終究，謀得一份見習生的工作。

隨著航程，能夠親近童年的故鄉，認識見多識廣的年輕二副，喜歡說生命經歷的二副，與高更分享許多浪漫的經歷與驚險無比的冒險生活，印象最深的是這位二副漂流到一個荒島，時光飛逝，住過二年，接受當地人民的熱情招待，相濡以沫，成為生命中的天堂樂園。啟發高更對原始社會的憧憬，也從這些精采故事的片斷，緩緩拼湊起逐漸鮮明的原始輪廓。

✚ 踏入上流社會的命運逆轉

升任三副的高更，機警聰穎，

長久以來，我知道我要做什麼，我為什麼要這麼做。

很受器重，隨不同商船的航線，浪跡天涯，數度經過南美，感受豐富多彩的民族文化。再投身軍旅，前後六年，重回陸地，驚覺姊姊遠嫁智利，最愛的母親於1867年悄然病故，來不及孝順形成愛情原型的母親，前往拜見母親的多年摯友古斯塔夫·阿羅沙（Gustave Arosa）。古斯塔夫·阿羅沙喜愛藝文活動，家境優渥，擁有豐富的藝術收藏，允諾艾琳的託孤請求，好好拉拔年輕的高更，成為送他踏入上流社會的重要推手，更讓他從一個愛幻想的水手轉變成真正的藝術追求者。

Gauguin to Go

19世紀的法國女性

作家巴爾札克筆下的19世紀法國女性是夜夜笙歌的舞會高手，尤其上流社會的女性喜愛時尚打扮，張顯自身的地位與不凡的容貌，舞會上尋覓情人，施展各種應酬手腕，希望換取男性的另眼對待，奢華的生活型態非常流行，腐敗貪婪的風氣瀰漫。

相對而言，許多中下階層女性的社會地位遠遠落後男性，於是，女性出現越來越多爭取自主權的聲音與舉措，目標在抗爭並打破社會如此不公平的現狀。1848年發行的《女性之聲》（*La Voix des Femmes*），便可看見女性奮力爭取政治權力的呼聲。

Journal des Demoiselles
ET PETIT COURRIER DES DAMES RÉUNIS

▲ 十九世紀的法國女性是夜夜笙歌的舞會高手

LA MODE ILLUSTRÉE
Bureaux du Journal 56 rue Jacob Paris

▲ 當時的上流社會女性將精力用於追逐時尚流行

眼明手快投資致富
布爾喬亞股票金童

》》四海遨遊的水手、軍官，搖身一變成為股票交易高手，聰明伶俐，應對得宜，眼光精準，快速累積財富，窮困的年輕人，進階為法國新興中產階級的菁英，享受一生最富裕的物質生活。

1872	1873
世界第一個國家公園——黃石公園在美國成立。清朝政府首次派遣留學生出洋。曾國藩過世。	梁啟超出生。俄國音樂家拉赫曼尼諾夫出生。

✛年輕實幹的股票投資高手

19世紀末期，資本主義興盛之際，歐洲各國整併工廠，或重組公司，主要為了刺激經濟，證券交易所發行公司股票，讓有興趣的人來投資。

高更的監護人阿羅沙是一位愛好藝術的生意人，信守對好友的承諾，1872年安排高更到保羅·柏廷（Paul Bertin）證券公司工作，擔任投資顧問，熟悉商業界的操作模式。七年後，高更轉往勒·伯樂帝耶路的布童銀行（André Burdon）任職，之後再跳槽到其他公司。

從水手轉換為操作股票投資高手，前後工作似乎無關聯性，但，他卻游刃有餘，他的天資聰穎，頭腦反應迅速，許多客戶對他專業精準的投資操作深具信心。當時在工廠辛苦工作的工人，每月可以領到的薪水勉強約一百法郎，高更單憑投資年薪就高過四萬法郎！生活闊綽的他，沉浸在布爾喬亞的美好生活裡，東方情調的古董傢俱、奢華舒服的地毯、溫暖典雅的壁爐，出門專人馬車接送等等，不到三十歲的高更成為人人稱羨的中產階級菁英，享用高級美食，身穿訂製華服，他學習阿羅沙投資購買藝術品，購藏了馬內、雷諾瓦、希斯里、塞尚等人的作品，自成一格。

✛與梅蒂建立溫馨幸福的家庭

生活優渥的高更，是眾人稱羨的單身貴族，事業如日中天，巧遇丹麥女子梅蒂·蘇菲·嘉德（Mette Sophie Gad），能說流利的法文，曾當過家庭教師，熱愛法國文化，喜歡上餐廳、出席舞會、逛百貨公司，她的家族在丹麥頗具地位，人脈關係良好。高更對這位氣質出眾的女史一見傾心，梅蒂喜歡高更的風趣以及穩定工作收入，1873年11月21日步入禮堂，高更二十五歲，梅蒂二十三歲。

▲ 結婚前夕的梅蒂

▲ 二十三歲的梅蒂，這一年他走進高更的生活

我相信最後的審判，屆時，有膽識歌頌純潔藝術的人，與那些用邪惡眼光鄙視藝術的人，都會得到應有的賞識或懲罰。

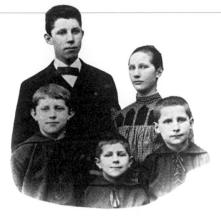

▲ 高更的五個子女，1889年攝於哥本哈根

▲ 保母與長子艾彌爾，從這張照片看來，在1882年股市危機之前，高更一家人過著優渥的生活

▲ 高更　次子克羅勞畫像　1886

▲ 高更與梅蒂攝於丹麥，1885年

家中孩子一個個誕生，長子艾彌爾（Émile，1874年出生）、長女艾琳（Aline，1877年出生）、次子克羅勞（Clovis，1879年出生）、三子尚-雷納（Jean-René，1881年出生），以及小兒子保羅（Paul小名Pola，1883年出生）。

家庭生活美滿，擁有漂亮的妻子，可愛的兒女，平常最多的休閒活動是拜訪朋友，一起參觀畫展，然而，在證券交易所的好同事艾彌爾·舒奈克（Émile Schuffenecker）的感染影響下，喜愛畫畫的高更，又再度投向藝術的懷抱，尤其身處家庭和樂溫馨的氣

氛裡，內心孤獨更想要找個出口宣洩宣洩。他和舒奈克在一起外面租了房子，共同使用畫室，而，最親近的妻兒當然是模特兒的最佳人選。

忠於藝術的人，能夠得到恩賜，會穿著上天給予的美麗衣服抵達天堂，永生永世自在逍遙。

Gauguin to Go

布爾喬亞的興起

布爾喬亞指的是「資產階級」，這名詞來自法語的「bourgeoisie」，但這名詞的字根源於義大利語的「borghesía」，後者又是源於從希臘語「pyrgos」演化而來的「borgo」，意思是村莊。因此「borghese」是指在村莊中心擁有房子的自由人。

中古時期的義大利，住在村莊的居民開始變得比住在附近鄉間的人更為富裕，因而可以獲得相對上較多的權力和影響力，越來越接近統治階級和神職人員，同時，逐漸遠離平民階級。新世紀到來，「資產階級」代表的是最初崛起的銀行家，以及從事新興經濟活動的人，如貿易商和金融業的人士等。

▲ 高更筆下的梅蒂，畫於1879-80

生命中的必然轉彎
藝術夢的第一步

《 馳騁股票市場的高更，收入豐厚、家庭美滿，令人稱羨，他的心思卻轉向藝術創作，受好同事舒奈克影響，成為「星期天畫家」，後來，結識印象派創始畫家之一的畢沙羅，兩人維持亦師亦友的情誼。高更從大力支持印象派畫作的收藏家，推進成為其中一員，繪畫成為生命重心。

1874	**1875**	**1879**	**1883**	**1885**
印象派第一次畫展。	貝爾發明電話。安徒生逝世。	愛迪生發明電燈。	科赫發現霍亂弧菌。世界第一座綜藝秀劇院在美國波士頓啟用。馬內逝世。	第12屆世界博覽會在比利時展開。第一輛摩托車在德國問世。馬克西姆發明機關槍

➕熱情同事鼓勵臨摹美術史巨作

購藏藝術家的作品，是高更喜歡藝術的表現之一，財力雄厚與獨特眼光成正比。他和同事舒奈克都愛繪畫，舒奈克經常下班後用功臨摹大師畫作，積極參與法國各大沙龍畫展。

高更在他的熱切鼓勵下，越來越著迷，兩人一起造訪柯拉荷西藝術學院，足跡踏遍巴黎的大小美術館，起點是羅浮宮，開始臨摹古典大師的曠世傑作。

➕努力加入星期天畫家的行列

高更為了下班後從事藝術創作，在巴黎大街上租了一間小屋，成為專屬的畫室，他們多利用晚上或假日畫畫，像這種「星期天畫家」的人數，在巴黎不斷攀升。他們多半擁有良好的職業，平常很關注畫壇動向，私下則努力學習古典繪畫的技巧，尋找創作的靈感。

首先，高更推崇德國畫家魯卡斯一世·克爾阿那赫（Lucas I Cranach）與義大利畫家維切利·提香（Vecelli Titian），接著對原始藝術，如非洲、埃及、印度充滿生命力的藝術品感興趣。就像虔誠的巴比松畫派信徒一樣，星期日兩人搭車前往郊區，背著裝有炭筆與顏料的

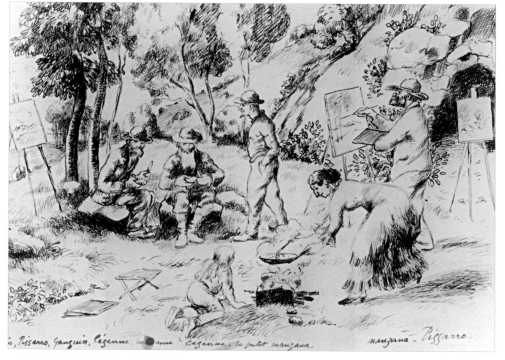

▲ 畢沙羅兒子筆下的星期天畫家，畫畫兼野餐的情景，1877-1883年間，高更是這項活動的固定成員

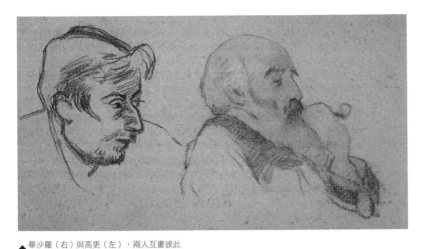

▲ 畢沙羅（右）與高更（左），兩人互畫彼此

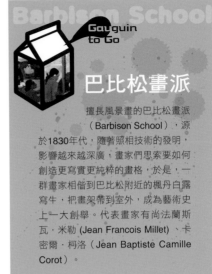

巴比松畫派

擅長風景畫的巴比松畫派（Barbison School），源於1830年代，隨著照相技術的發明，影響越來越深廣，畫家們思索要如何創造更寫實更純粹的畫格，於是，一群畫家相偕到巴比松附近的楓丹白露寫生，把畫架帶到室外，成為藝術史上一大創舉。代表畫家有尚法蘭斯瓦·米勒 (Jean Francois Millet)、卡密爾·柯洛（Jean Baptiste Camille Corot）。

畫箱，接受大自然的洗禮，釋放自己創作藝術的渴望。

✚ 畢沙羅是最重要的藝術導師

阿羅沙和法國畫壇一直保持良好的互動，與印象派創始成員之一的畢沙羅也有交情，1874年，經由他的引薦而認識高更，1878年兩人成為好友，直到1883年，每逢夏季，高更都會前往蓬圖瓦茲（Pontoise）跟畢沙羅相聚，向他學習，是關係很親的師生。

生於1830年的畢沙羅，比高更年長18歲，個性熱心與謙遜，逐漸成為許多後輩藝術家的精神導師，除了高更，也受啟蒙的塞尚（Paul Cézanne）認為：「謙遜而傑出的畢沙羅是印象派的創始者，也是最忠實的代表者。」自然主義作家艾彌爾·左拉（Émile Zola）則說：「畢沙羅的手法具有原始的樸實與純潔，柔和又絢麗多彩的風景畫，表現他的藝術關懷面。」

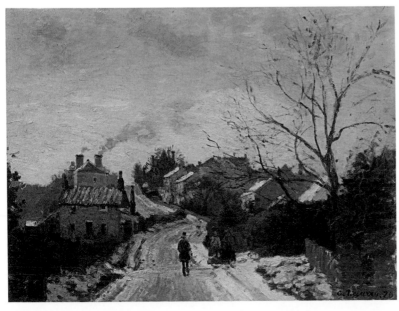

▲ 畢沙羅作品

▲ 畢沙羅

人到了某個年紀，不能同時保有兩個目標。

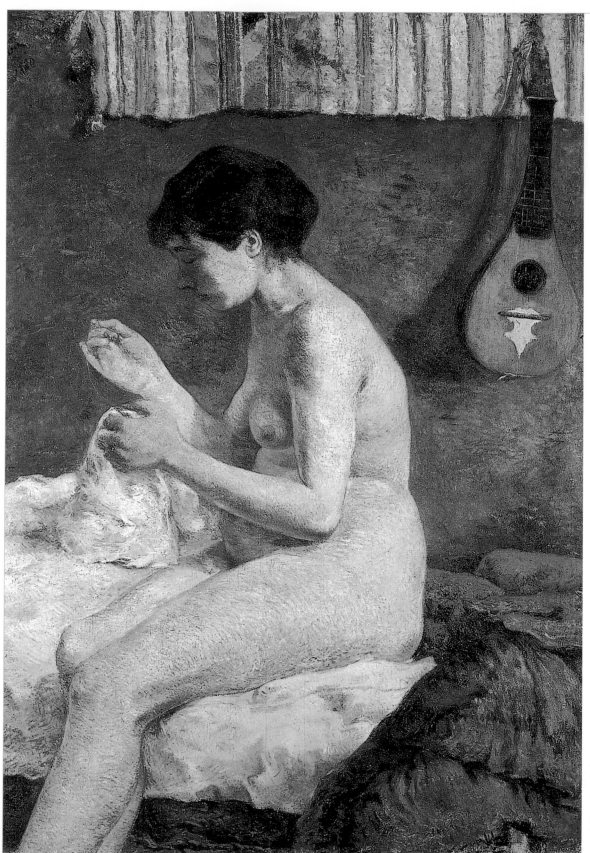

◀ 高更
做針線活的蘇珊
1880
油畫

這件作品引發繪畫
界熱烈討論

✦教學相長且相互扶持的師生情

　　高更與畢沙羅的童年都在異鄉成長，也有航海浪跡天涯的記憶，這對忘年之交，前者是金融業的明星人物，後者則是無政府主義的窮畫家，乍看毫無交集的兩人，卻在藝術上迸發巨大的火花。高更不斷地向畢沙羅請益，同時以實際的金錢資助老師創作；畢沙羅慷慨讓高更學習繪畫的概念與技巧，鼓勵他參加印象派年度展覽。

✦參加第六屆印象派畫展反應佳

　　1874年，第一屆印象派畫展，在攝影家那達爾（Nadar）的畫室登場，高更買了部分展品，身分是收藏家。1879年的第四屆，高更展出雕塑作品。1880年，參加第五屆印象派畫展。隔年1881的第六屆，高更也有表現，其中〈做針線活的蘇珊〉，引發熱烈討論，獲畫商青

睞。1882年的第七屆，高更出品十一張油畫、一張粉彩與兩件雕塑，真正成為藝術界的一名戰將。

　　「第一位表現當今女人的藝術家」的佳評，終於讓高更實至名歸，畫作主角是當時幫忙帶孩子的保姆，太太梅蒂生氣這件裸女畫作太過裸露，怒氣沖天怒斥不准掛在家中。但是，稱讚聲浪沸沸揚揚，小說家于斯曼寫道：「當代畫裸女的藝術家當中，沒有任何人像高更一樣做到如此清晰，如此寫實，這麼多年來，他是第一位運用大膽與真正繪畫手法來表現當今女人的藝術家。」

　　這個重要的轉折正是高更後來回歸自然主義的第一個徵兆。另外，畫作右方牆面擺放樂器曼陀林與來自東方橫掛的壁毯，流露獨特

▲ 攝影家那達爾的畫室，也是第一屆印象派畫展的展場

的異國情調，顯現當時外國文化深入巴黎社會的景況。

✦後期印象派巨擘塞尚的影響

　　隨著印象畫派的崛起，法國畫壇掀起新的風潮，自1874年起，年度聯展成為年輕新生代藝術家的試煉場，當時的高更絕對是抱著熱切的心，埋頭作畫。嘗試送畫作去巴

Gauguin to Go

Salon 法國沙龍文化的崛起

「沙龍」來字法語Salon，原意是「會客室」，指的是法國上流社會普遍陳設精緻典雅的客廳，17、18世紀演變成推動活動的場域，不同聚會的性質，就有不同的稱呼，如文學沙龍、藝術沙龍。

沙龍的主持人多半是有知識才華的名媛貴婦，路易十五時代（1715-1774）沙龍文化發展到達高峰，間接引爆18世紀啟蒙思想的狂潮。法國大革命期間，沙龍幾乎銷聲匿跡，直到19世紀再度興盛，特別是在藝術界與文學界，沙龍儼然是一種特殊評斷的價值標準，印象派沙龍是典型的範例。

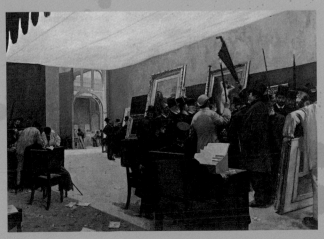

▲ 1865年法國沙龍評論家正在評選畫作的情景

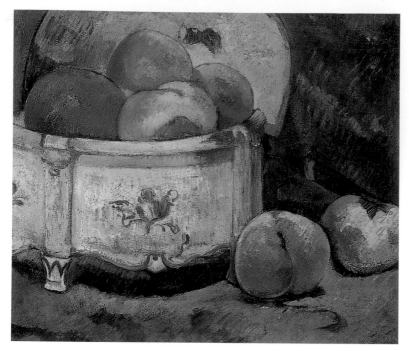

▲ 高更作品「有靜物的桃子」，帶有塞尚的風格

▲ 出外寫生的塞尚

▲▶ 高更以長子和妻子為模特兒的雕塑作品

黎沙龍，測試自己是否有能力入選，1876年，首度以〈維羅弗的景色〉入選，此生唯一一次，真是欣喜若狂，卻從未告訴妻子梅蒂。

除了畫畫，高更也喜歡雕刻，1879年，印象派第四次畫展就展出雕塑，這年印象派獲得畫壇肯定，雷諾瓦、莫內、竇加、塞尚等人漸漸有知名度。高更的表現愈來愈搶

眼，1881年，畫商以1700法郎購買四幅作品。

在畢沙羅的指導下，高更走向鄉村，描寫自然風景畫，和當時以繁華的都市為題材的印象派代表畫家雷諾瓦等截然不同。除了畢沙羅的知遇之恩，高更和塞尚也是摯友，即使，高更坦言認為塞尚的用色「嚴肅如東方人的個性」，但他卻喜愛塞尚處理畫面，獨有的深沉而平穩的氣息。

塞尚在印象派畫家眼中是很矛盾的人物，不斷在自然風景畫中找尋「視點」，以移動實驗不同的呈現，擺脫印象派特意塑造氣氛強調柔軟模糊的筆觸，採取堅實的筆觸創造畫面上的三度空間，這樣持久的創新精神成為後期印象派的巨

◀塞尚作品

巴黎新貴的娛樂活動與時代氣氛

工業革命後，19世紀的法國出現許多新興的城市，巴黎成為世界的大都會，藝術蓬勃發展，躍居為執牛耳的最高地位。來自世界的各色人種，推陳出新的娛樂活動，目不暇給，成為布爾喬亞新貴的快樂天堂。

許多人會去杜樂麗花園野餐，偷得浮生半日閒，也喜歡享受悠閒的午後時光，談文論藝，或者參與賽馬會的比賽，體驗分秒必爭的精采爭奪戰，更有不少人喜愛劇力萬鈞的歌劇演出，知名的「紅磨坊」舞廳成為社交生活很重要的娛樂場所，刺激高度的經濟效益。

▲ 雷諾瓦筆下巴黎新貴的時髦生活

我的腦袋老是思考自己的藝術前途，根本無法當一位專業的商人。總而言之，我一定要盡心盡力找到自己藝術創作的定位。

擎。高更受塞尚的影響，多次嚐試練習畫靜物，東風西漸，亞洲藝術傳到歐洲，高更挪用中國扇面的形式來畫風景畫。

✚放棄金融界高薪轉向藝術創作

1882年，法國陸續爆發金融危機，股市崩盤，高更的工作岌岌可危，危機就是轉機，正是轉換跑道的絕佳時刻。給老師畢沙羅的書信，明白透露早已厭倦股票金融業的工作，藝術創作是必然投入的生命方向。妻子梅蒂對高更轉向熱衷藝術創作的態度，徹徹底底反感，高更親口對妻子表明辭去賴以為生的工作，懷著第五個孩子的梅蒂，簡直難以置信，真是荒誕到極點。

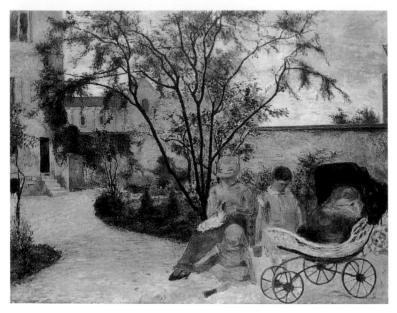

▲ 高更　花園中的一家人　1881　油畫

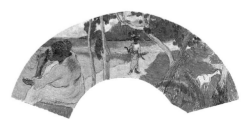

▲ 高更的中國扇形風景畫

◀ 高更　有扇面的靜物　1889　油畫

前兩年，高更全家靠著昔日的些許積蓄勉強生活，1884年，舉家搬遷至盧昂，因為生活費比巴黎低很多，住在畢沙羅家附近。高更不停創作，無非是希望自己的作品能再獲得畫商青睞。

身邊的妻兒順理成章是最親近又熟悉的主角們，〈花園中的一家人〉、〈睡眠的孩子〉、〈穿著晚禮服的梅蒂〉等，畫風逐漸擺脫前期印象派的包袱，銜接許多色彩、光影以及夢境深處的記憶片段。

✚攜家帶眷遷居妻子丹麥的娘家

然而，景氣實在太差，無力養家活口的藝術家高更，只能屈服在妻子的強力要求，回到了娘家所在的丹麥首都哥本哈根。高更成為專賣防水布的業務員，梅蒂則教法文與翻譯，努力賺取微薄的收入。聲望極高的梅蒂家族認定這位法國女婿是一個潦倒的瘋子，對驕傲如孔雀開屏的高更無疑是嚴重的羞辱。

需錢恐急，不得不放出昔日收藏的畫作，例如馬內的精采畫作。1885年，參加名不見經傳的藝術家們湊和成的聯展，短短五天，哥本

哈根畫壇壓根沒反應，失望至極，言語不通的高更恨透冷漠的丹麥！

諸事不順，情緒降到谷底，「此刻我沒有勇氣，也毫無希望，每天都想乾脆走到穀倉，用一條繩索纏在脖子上吊自殺算了，此時，繪畫成為我唯一能活下去的理由！」這是高更的肺腑之言。

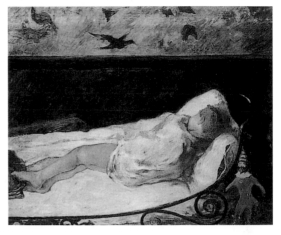

▲高更　睡眠的孩子　1881　油畫

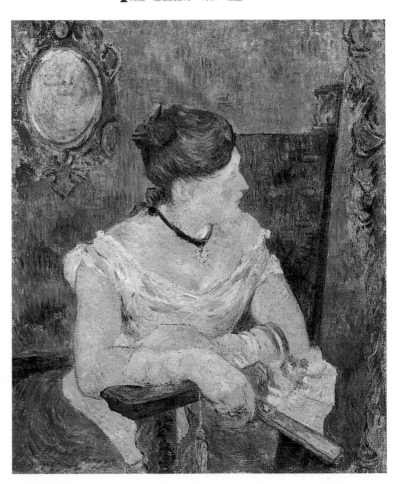

▶高更　穿著晚禮服的梅蒂 1884　油畫

part II

> 04

▌奔向原始野性的起點▐

布列塔尼改變一生

《 保有中世紀風貌的布列塔尼，是許多法國、英國、義大利與北歐藝術家前去定居畫畫的好所在，經濟拮据的高更，被迷人的自然風光與人文景致吸引，發現自己不斷追尋的野性與原始。尤其停留在阿凡橋更是創作風格明顯演變的轉折，為美術史帶來更新的突破。

1886	1887	1888	1889
阿薩坎德勒發明可口可樂。自由女神揭幕。英國佔領緬甸。	劉銘傳任首任台灣巡撫。清政府與葡萄牙簽訂《北京條約》。	日本明治維新，開放與歐美通商。	艾菲爾鐵塔落成。華爾街日報首刊。卓別林出生。

✚布列塔尼是高更藝術的根

前進布列塔尼（Bretagne）改變高更一生。找到藝術的根，也成為追求原始的起跑點。

1886年、1888年、1889年、1890年、1894年住在布列塔尼，漂盪成性的高更，總會在布列塔尼住上一段時日，而，這是歐陸唯一能讓他喘息安心畫畫的地方，1886年6月到11月、1888年2月到10月、1889年3月到1890年2月，停駐在布列塔尼的阿凡橋（Pont Aven）。

1886是西洋藝術文化史重要的關鍵年，秀拉成立點描派（Pointillisme），象徵主義一詞出現，也是高更命運的轉折處。

狠心離開可愛的孩子們，和妻子梅蒂婚姻觸礁，從丹麥返回巴黎的高更，更專注投入藝術創作。身無分文的高更，難以度日，昔日的藝術家房東菲力．杜瓦（Félix Jobbé Duval）告知法國西北部的布列塔尼生活費低廉，有不錯可賒帳的旅館，欣慰有些轉機，高更趕忙揹起行囊前往僅有1500居民的神秘小鎮。

✚遺世獨立的天主教區

十九世紀，巴黎人還不太熟悉遺世獨立的布列塔尼（素有小布列顛之稱），位在邊緣的阿凡橋，則是個小漁村，是阿凡河出海口。詩人程布萊（Louis Chambry）形容

▲1886年在畫作前的高更

▲阿凡橋

▲ 阿凡橋葛洛阿內克客棧的廚房，屋子上方放著一排暖被器和燭臺，好抵抗當地潮濕的氣候

▲ 阿凡橋洗衣的婦女

當地是「畫家若想練習畫畫，布列塔尼村落與臨近地方是可提供一百個主題的地方」。陡峭山丘圍繞村落，羊腸小徑通往豐饒的高原，有農莊、村落與小教堂。許多英國、義大利與北歐藝術家喜歡如此恬靜的環境，刻意停留畫畫。

當地人虔誠信仰天主教，維持保皇思想，路邊常見基督受難雕像，隆重裝飾的教堂，步行趕往神殿的朝聖者，奇異的服裝，特有的方言，殘存中世紀的氛圍，安靜、純樸、自然、原始、遠古，讓人清心，希望時光停格。

✚高更終於找到原始與野性

喜歡鄉下的高更，找到原始與野性，「我愛布列塔尼，木鞋在花崗岩土壤行進，隱約聽到沉重、強有力的聲音回響，這正是我在畫面裡追尋的！」喜歡散步能不期而遇發現古蹟，如石器時代的都爾門、糙石巨柱、史前的石柱群，表面還可見到繪圖與象徵的符號，總讓高更驚喜不已。後來，考古學家在臨近村落發現一座高盧神殿，裡面存有許多雕像，高更更是喜悅。

疼愛兒女的高更，有過沒錢送兒子就醫的窘困，更沒法準備營養食物給生病的兒子，慚愧又懊惱。看著布列塔尼的男孩、女孩快樂玩遊戲，天真的話語，總是喚起遠方

▲ 高更　阿凡橋的洗衣女　1886　油畫

我愛布列塔尼，在這裡找到了野性，找到了原始的荒蕪和繪畫的原色。

兒女的影像，思念起這些寶貝們，1888年，〈年輕摔角手〉一作，讓高更很滿意，尤其顏色的安排。

動態的兩位小主角，身著藍色與朱紅色的短褲頭，右方男孩剛剛爬出水面，綠色草坪，彷彿是一處單純的威洛那（Verones）景像，點綴些許鉻黃，就像日本厚厚的織品紋路。畫面上方有水聲不斷的瀑布，添加玫瑰白，接近框的邊緣有一道彩虹，下端是濺落的白色，一頂黑帽和一件藍襯衫。宛若綠草如茵的人間天堂，純真、快樂。

✚ 前進大溪地的前哨站

高更美學中的「想像」悄然形成，孩子真實的影像根植於心，自然上手，思念幻化為憑空想像的風景，是絕妙神想的結果，很讓高更滿意與開心。布列塔尼是高更藝術的根，也是前往馬貴斯群島與大溪地停留的起跑點，他關心當地人原有的文化與藝術，而非高傲地看待他們是落後的土著，引發轉化落地生根成野蠻人的動機，開始尊重原始藝術，當然，這塊遠離塵囂的樂土，的確，是高更藝術能量爆發衝刺的前哨站。

布列塔尼婦女特有的衣著，顏色層次分明，靜默的神態，拘謹的

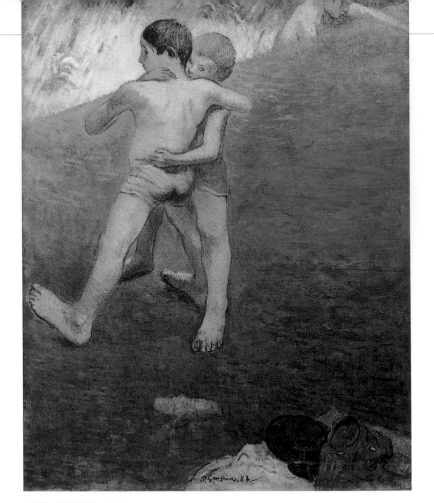

▲高更　年輕摔角手　1888

▼高更　布列塔尼風景　1888　油畫

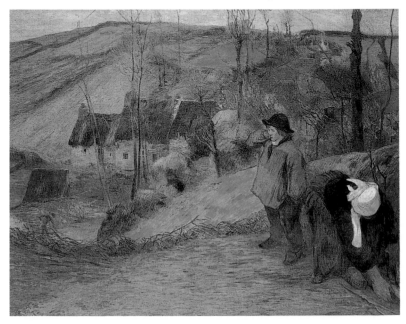

Gauguin
to Go

布列塔尼婦女
戴白帽的傳統

工作中喜歡戴著白色帽子,是布列塔尼婦女流傳已久的傳統,跟隨當地的傳統節日演變,居然發展出百餘款不同綴飾的帽子,依地區、年齡、團體而有區別,全都是手工編織,綴著白色蕾絲,形狀高低有別,長短不一。

平日,年逾八十歲老婆婆們習慣戴高度五十公分的帽子,像白色柱子衝往天際,白色飄帶垂在腦後,原來布列塔尼傳統的漁業生活,傳說婦女們頭戴白色高帽守在海邊,特別顯眼,是引領企盼出海捕魚夫婿平安歸來,遠遠便能望見家人的等待。

◀ 高更
布列塔尼少女頭像容器

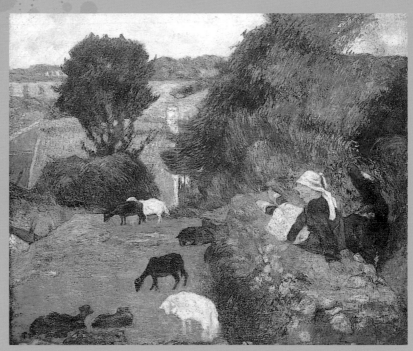

▲ 高更　布列塔尼的牧羊女　1886　油畫

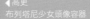

▲ 高更　布列塔尼圖案的花瓶

▲ 高更　圍圓圈跳舞的布列塔尼女孩　1888　油畫

象徵主義

　　1886年，「象徵主義」（Symbolism）首度出現，起源於十九世紀中葉的重要文學流派，包括詩歌和戲劇為兩大領域，是古典文學與現代文學的重要分水嶺。不過，法國詩人夏爾·波特萊爾（Charles Pierre Baudelaire）和美國詩人愛倫坡（Edgar Allan Poe）是象徵主義的先驅，早在1850年代創作就觸及象徵主義的理念。

1890年代，比利時劇作家莫里斯·梅特林克（Maurice Maeterlinck）發表〈闖入者〉，標舉象徵主義戲劇的誕生。前象徵主義代表人物是法國詩人保羅·魏爾倫（Paul Verlaine）、尚·蘭波（Jean Nicolas Arthur Rimbaud）、斯第凡·馬拉梅，享「象徵主義之象徵」的讚譽，是重要關鍵人物。

高更與年輕畫友貝爾納發展出綜合主義（Synthetism）畫派，在「象徵主義」風格上是後世評論家探討的重點，主要反對印象派與寫實主義。

1886年9月18日，法國詩人摩里亞斯（Francois Mauriac）在《費加洛報》發表『象徵主義宣言』，指出藝術的本質在「為理念披上感性的外形」。目標是解決精神與物質世界間的衝突，希望用視覺的形式，表現神秘與玄奧的世界。

他們關心詩意的表達、神秘的內容，而非形式，讓作品傳遞內心的情境，使感情不朽。普維士·德·夏凡尼（Puvis de Chavannes）、古斯塔夫·牟侯（Gustave Moreau）、歐德龍·魯東（Odilon Redon）、愛德華·瓊斯（Edward Burne-Jones）、阿諾·波克林（Arnold Böcklin）、高更和霍德勒（Ferdinand Hodler）等人。

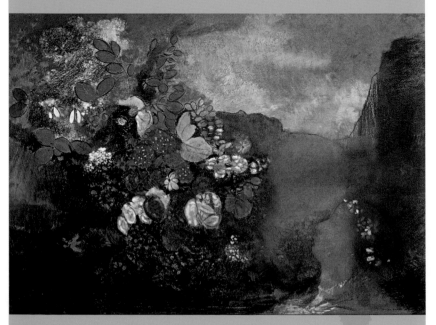

▲ 魯東　繁花中的歐菲莉雅

氣質，無分老少女性打扮的模樣，高更都非常喜歡。「我相信這些人物表達出一種強烈的質樸，以及散發的簡單，看起來非常嚴肅。」高更道出他的觀察。

✛高更是象徵主義的領袖

　　不同角度的思考與思辨，於是，不同題材的畫作接續完成，感動許多年輕藝術家，過目不忘，於是，有領袖特質的高更在阿凡橋的聲望日漸提高。1888年完成〈佈道後的幻象——雅各與天使的摔角〉（詳見作品說明第76頁）是他的重要代表作，年輕詩人奧里耶的〈高更——象徵主義的繪畫〉把他捧為象徵主義的領袖。1891年，高更在巴黎伏爾泰咖啡館（Voltaire Café）與象徵主義作家們往來密切。

　　高更抨擊秀拉的點描派，覺得他們是一群年輕的化學家。他打破印象派約定成俗的規律，大面積色塊塗抹，簡單風格卻力道無窮，當印象派藝術家沉溺在眾人掌聲時，高更另闢蹊徑的作風，在布列塔尼

我愛布列塔尼，木鞋在花崗岩土壤行進，隱約聽到沉重、強有力的聲音回響，這正是我在畫面裡追尋的！

愈來愈高揚，與巴黎形成互別苗頭的新局。

高更畫作有飽滿的神秘氛圍，文學上的象徵主義重要領袖人物——詩人斯第凡·馬拉梅（Stéphone Mallarmté）的評論是：「有人能在如此壯觀的作品中，放入這麼多神秘的東西，真是驚人啊！」當然，持不同意見者更多，詩人古斯塔夫·卡恩（Gustave Kahn）則說：「高更或許預示這某種未來，但是，他的畫不是點描，也不是視覺混和，人們真沒辦法用興奮的心情去理解。」

✚高更與貝爾納共創綜合主義

1886年，高更與藝術家貝爾納（Émile Bernard）有一面之雅，兩年後，因有好友梵谷的推薦信，才讓高更注意到這位有趣又小自己近二十歲的年輕人，1885至1886年冬天，貝爾納學習日本版畫，高更也傾向裝飾性與日本趣味。他對高更

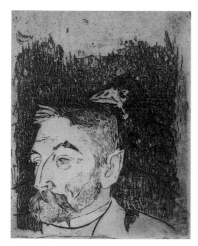

▲ 高更　馬拉梅肖像

▲ 貝爾納與妹妹，1888年攝於畫室

綜合主義vs那比派

象徵主義（Symbolism）與綜合主義（Synthetism）的原文屬同義詞，瓦爾、德尼、崇拜高更的年輕藝術家們，1889年，以他為首，成立綜合主義，目標是表現觀念、氣氛、情感，排斥自然主義的寫實技法，給那比派很大的影響。

Nabis是希伯來語的「先知」，1891年朱立安（Julian）學院的學生們，受塞魯西耶影響，轉向高更富於表現色彩運用與有節奏的造型。主要成員有查爾·瓦爾、莫里斯·德尼和塞魯西耶等人。1892年，那比派第一次個展在Le Barc de Bouteville畫廊舉行。1899年，部分畫家與象徵主義畫家在Durant-Rue畫廊一起聯展，展出很成功，之後，那比派成員逐漸離開。

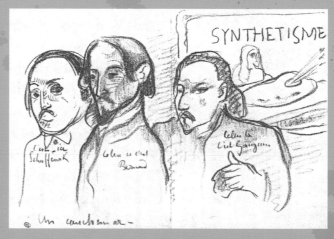

▲ 綜合主義成員，左起舒芬尼克爾、貝爾納、高更，此為倡導者貝爾納的素描

▲ 查爾·瓦爾

▲ 貝爾納送給高更的自畫像，背景牆上掛著高更肖像

很推崇，與查爾·瓦爾（Charles Laval）、莫里斯·德尼（Maurice Denis）和保羅·塞魯西耶（Paul Sérusier）等年輕畫家喜歡與高更互動，1881年，共同成立綜合主義，高更成為掐絲鑲嵌琺瑯主義與象徵主義的鼻祖。

不過，這對有革命情感的忘年之交，竟然因是否抄襲，公開撕破臉。1895年6月，貝爾納在《法國水星》（*Mercure de France*）雜誌發表專文，抨擊高更抄襲他的作品。愛顏面的高更怎能容忍這樣的汙衊？大聲辯護：「千萬不

▲ 高更（前排右起第三）和其他藝術家及地方人士，1888年攝於阿凡橋的葛洛阿內克客棧外

高更vs印象派

後人，習慣稱塞尚、高更與梵谷為後期印象派三傑，特立獨行的高更，也許不以為然。最初接觸印象派，高更是財力雄厚且眼光獨到的收藏家，興趣讓高更接近畫風明確的多位藝術家，後來，參加印象派聯展的次數與展品數量，遠超過某些知名度較高的藝術家。受畢沙羅影響，喜愛塞尚與竇加，他們都給高更很多影響與幫助。

印象派是現實主義到現代主義的過渡。定居在布列塔尼時，高更恰遠離已產生反感的印象派，專注自己的方向。高更是從印象派吸取養分，卻掙脫印象派的律條，自成一格，成為總結19世紀末美學經驗的佼佼者，成為現代主義的先行者之一。

▶ 竇加·練習的舞者 1888

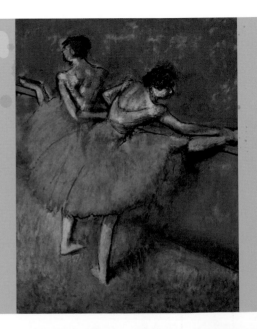

要相信貝爾納的說法，他將三十件作品賣給畫商沃拉爾（Ambrois Vollard），表明那些作品是我畫的，事實上，都是他劣質偽造的。」高更反將他一軍，指責貝爾納卑劣的行徑。

✚高更在阿凡橋的創作特色

高更在阿凡橋的創作轉變可歸納為：

一、從仔細性到抽象簡單性；二、從靜物與風景的表達到民俗與宗教的主題；三、從圖畫到線性的表達；四、從較小到較大的筆觸；五、從混合到明確分開的色彩；六、從密集到大幅還原的影子。

停留在阿凡橋期間，高更面對藝術與作品的理念具有「意識型態的」、「象徵的」、「綜合的」、「主觀的」、「裝飾的」。

努力想擺脫文明社會影響的高更，新印象派受自然科學影響（如追尋光的理論），布列塔尼漸漸不能滿足他對原始的渴求，高更才下定決心奔往大溪地。

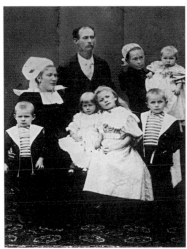

▲高更筆下的安琪兒一家人，安琪兒是布列塔尼當地知名的美人

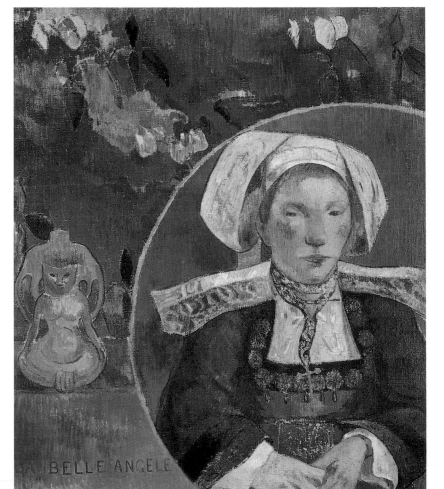

◀高更
美麗的安琪兒
1889
油畫

┃ 對異文化的好奇與探索 ┃

異國情調的嚮往

》 不斷輸入各國文化精髓，帶來不同程度的刺激，讓高更與同時代的文化菁英開展寬廣的新視野，開放的態度，吸納許多養分，讓十九世紀巴黎的文化氛圍，有豐富的異國色彩與情調，繽彩紛陳。

1889
可口可樂公司成立。任天堂的前身「任天堂骨牌」創立。艾菲爾鐵塔落成。《華爾街日報》首刊。

1890
布里斯托贏得首屆英格蘭足球聯賽冠軍，是世界上首支贏得職業足球聯賽冠軍的球隊。

✚ 對異文化的好奇

　　描寫法國海軍軍官與大溪地女子愛情的小說《羅迪的婚禮》（*The Marriage of Loti*），作者皮耶・羅迪（Pierre Loti），感動當過海軍的高更，很嚮往憧憬。1889年，巴黎世界博覽會闢有殖民地區特展，展陳當地人民的居住與生活樣態，《法國殖民地圖集》第四卷是大溪地，特別吸引高更。曾思考過東京灣與馬達加斯加島，卻因太近文明社會，最後放棄。

　　直言無諱的高更指陳印象派畫家：「別再畫太多寫生，站在自然面前深思，取之於自然，在這基礎上作夢，再美好的思想，不該缺少宗教繪畫的素養，通過形與色的呼喚，應和我們的心靈狀態，不能把

我會買一間像世界博覽會看到的茅屋，那兒的女人溫和美麗，她們會很樂意當模特兒。

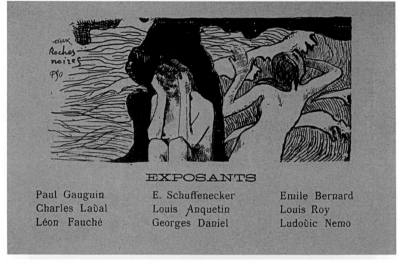

▲ 為1889年印象派與綜合主義聯展目錄所繪的「在黑岩」

握這些是不幸的。」「藝術是一種抽象」，高更堅信在自然面前謙卑誠實。

✚ 天生的人類學家特質

　　文化就是生活，包容、瞭解、欣賞是高更具備的人格特質，正吻合人類學家的基本特質要求。在十九世紀藝術之都巴黎，高更與許多活躍的畫家、雕刻家、建築家、文學家、哲學

▲ 1889年印象派與綜合主義在藝術咖啡廳聯展的海報

家、音樂家一樣，喜愛接觸中東、中亞、日本藝術（如浮世繪、織品、能劇、音樂）、中國藝術（如

World's Fair
Gauguin to Go

世界博覽會

世界博覽會（World's Fair，或稱萬國博覽會），前身是1797年法國資本家Marquis d'Aveze與Francois de Neufchateau在羅浮宮廣場舉辦有瓷器、地毯與織品的大型展覽會，四天吸引大批民眾。前者向政府提出在巴黎戰神廣場舉辦首次全國性「法國工業產品博覽會」，1780年9月登場。1851年，英國倫敦舉行大博覽會（The Great Exhibition），後轉型為跨國大型展覽活動，成為世界博覽會的範本，也揭開歐洲博覽會蓬勃發展序幕。

1889年之前，在巴黎舉行三屆，分別是1855年、1867年、1878年。第四次舉辦是慶祝法國革命一百周年，艾菲爾（Gustave Eiffel）設計的高324公尺的新地標艾菲爾鐵塔落成啟用，另一紀念性建物是機械館（Galerie des Machines），Victor Contamin與Ferdinand Dutert設計。1900年再舉辦第五次。

▲ 畫家筆下的巴黎世界博覽會及巴黎鐵塔

▲ 巴黎世界博覽會展覽館內情景

▲ 博覽會中展覽的越南安南庭園

▲ 巴黎世界博覽會展場

> 我不再感覺日子流逝，毫無意識好與壞，每件事都是好與美麗的。

繪畫、書法與建築）、爪哇藝術（如佛教雕像、音樂、曼陀林）、印度佛像與非洲原始藝術等。

在阿凡橋，一群朱利安美術學院的學生崇拜高更，善於運用色彩，有節奏感的造型，高傲卻喜歡親近晚輩，愛指點迷津的領袖特質，讓高更很受推崇，有「先知」之名。1891年，活躍的塞魯西耶、德尼、皮耶·波納爾（Pierre Bonard）等人組成那比畫派（Les Nabis）。1892年，推出第一次大型展覽，引起相當的關注。

信念與實踐並重，高更總結了十九世紀末美學經驗，成就二十世紀中葉前許多藝術家創作的養分，是勾勒現代主義脈絡的重要旗手。

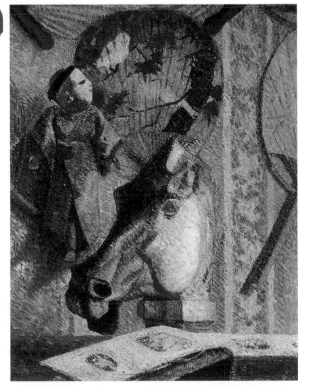

▲ 高更　有馬頭的靜物　1885

相知相惜又相剋的友誼

高更與梵谷

> 高更與梵谷是各領風騷的藝術家，都有充沛的創作力，個性不同，住一起生活與創作，摩擦、爭吵、拉扯與衝突與日俱增，惺惺相惜，分別承受生命嚴苛的磨難，終於，爆發嚴重肢體衝突，是西洋美術史有名的公案。這對摯友同樣孤單靜默離世，然而，留下後人永遠研究不完的精采作品。

1888	1889	1890
國家地理學會於美國華盛頓成立。英格蘭足球聯賽成立。	艾菲爾鐵塔落成。巴黎世界博覽會開幕。	法國人阿代爾製造的單翼機「風神」號升空。王爾德《美少年格雷的畫像》出版。左拉出版《人面獸心》。日本第一次眾議院選舉，約5%的男性成年公民參與投票。

✚梵谷實踐「藝術村」邀高更同住

1888年10月，位在亞爾（Arle）的黃色房子，梵谷精心佈置，繪製牆面，迎接高更到來，期待實踐「藝術村」的信念。剛開始，兩人相處平和，白天外出畫畫，有時手藝好的高更準備晚餐，交換對彼此作品的看法，漸漸從保留，轉趨暢所欲言，南轅北轍的辯駁，激發高更得理不饒人的口才，挑釁梵谷狂熱過人的神經質，分別寫信給友人與弟弟陳述對方的不是。

高更完成〈描繪向日葵的梵谷〉一作（見第80頁），梵谷發現自己在高更眼中的模樣，高喊：「這確實是我，但是，是發瘋的我」，情緒如將爆發的火山，然

後，長時間靜默。習慣窩在咖啡館，梵谷啜飲苦艾酒，突然拿酒杯朝高更扔去，身手俐落的高更躲過一劫。隔天早上，見到梵谷在牆上寫著「我是聖徒，心智是健全的。」

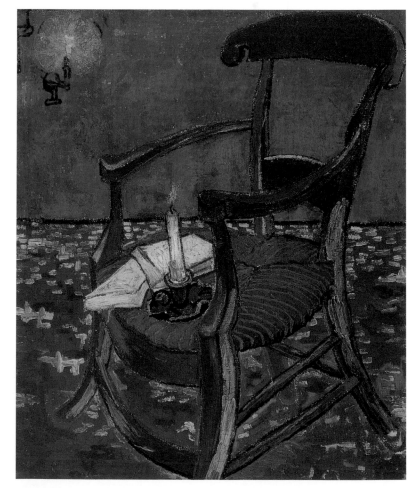

▲ 梵谷　高更的椅子　1888　油畫

> 梵谷是我真正的朋友，一位好藝術家，這時代少有的人品。

✚梵谷割下左耳送給妓女小鴿子

梵谷的經濟環境比高更好，準備友人來訪，所以好些時日沒去看「小鴿子」——年輕的妓女瑞秋（Rachel）。兩位壯年男子望著胸部傲然挺立的女子，高更不禁想去玩樂，梵谷拉起高更奔向常去的妓院，身上僅有五法郎，只夠一人用，他讓高更去。但見瑞秋出現，坦言沒錢，瑞秋在他耳邊輕聲道：「把耳朵給我，今天讓你欠著」。

梵谷欣喜若狂說：「一言為定，我的鴿子，耳朵將是妳的」。

12月24日聖誕夜，全家團圓的溫馨時刻，高更與梵谷兩人大吵特吵後，高更緩緩漫步街頭，低溫寒風或可吹散種種鬱積和不滿，想好好整理紛擾的思緒。但急切腳步聲逼近，梵谷拿著剃刀追趕，高更落荒而逃。無懼酷寒，激動的梵谷割下左耳，小心翼翼把這份禮物送給瑞秋。潛意識有戀母情結的梵谷，妓女瑞秋被賦予「母親」形象，較年長的高更則是「父親」，驚人的割耳舉動，無非是想把「母親」據為己有。

✚兩位摯友各奔前程繼續創作

不愛受拘束的高更無處可去，不敢回家，倉促投宿旅館。接到警方的通知，高更趕忙通知梵谷在巴黎的弟弟西奧來處理，匆忙收拾

▲梵谷在高更到訪前，畫下他粉刷佈置好的房間，迎接高更的到來

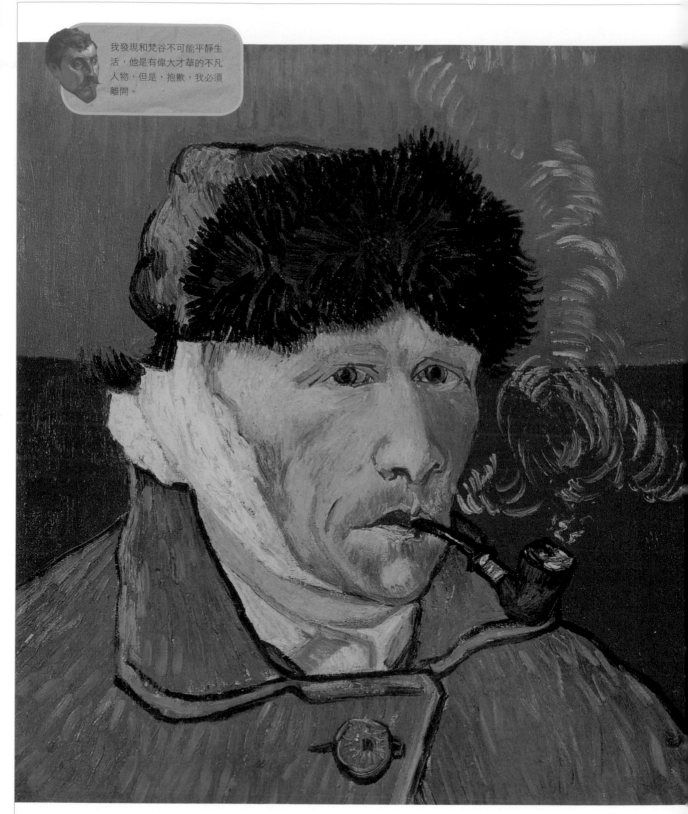

我發現和梵谷不可能平靜生活，他是有偉大才華的不凡人物，但是，抱歉，我必須離開。

▲ 梵谷　割耳朵的自畫像　1889

簡單行囊，沒有告別，結束短短六十天衝撞不停的日子，梵谷被送往聖雷米精神病院。

◀梵谷的弟弟西奧是高更的經紀人，1888年幫高更舉辦首次個展

距離造就美感，高更與梵谷持續通信，絕口不提發生過的衝突，互吐心語，為內心深處的孤獨找對口宣洩。隔年（1889）一月初，剛出院，紗布覆蓋傷口，畫著〈割耳朵的自畫像〉的梵谷，收到高更來信，稱許：「你的〈向日葵〉對比的黃色背景，我覺得是完美風格的典範，完全是自己的畫風」、「在你弟弟那裡看到〈播種者〉，也非常好。」1890年，舉槍自盡的梵谷，不到四十歲。

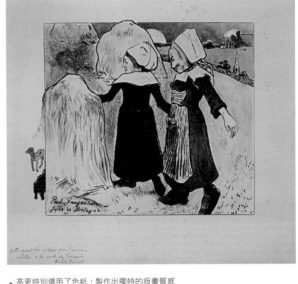

▲高更特別選用了色紙，製作出獨特的版畫質感

◀高更在西奧的建議下，首度嘗試版畫，這是他根據希臘神話所創作的麗達與白鵝

![Gauguin to Go]

高更割下梵谷的耳朵？

2009年，德國漢堡大學教授漢斯·考夫曼（Hans Kaufman）、芮塔·微德根（Rita Widegan）發表〈梵谷的耳朵：保羅高更與沉默的協定〉（Van Gogh's Ear： Paul Gauguin and Van Gogh the Pact of Silence），提出「高更是割下梵谷耳朵的兇手」的最新說法，著實撼動了美術界，讓這個美術史備受爭議的公案，一世紀後再度引發熱烈討論。

長達十年，重新考證當時警方的記錄、目擊者的說詞與梵谷的書信，推論出二人最後的碰面，因妓女瑞秋爭風吃醋，高更急於擺脫抓狂的梵谷，可能出於本能的自衛，用劍削下梵谷左耳垂，血流不止的梵谷把左耳垂撿起送到妓院給瑞秋，然後回家睡覺。警方筆錄多採錄高更的說法，梵谷始終為保護摯友而謊稱自殘，兩人協議不對外說出真相（否則高更得坐牢）。在給弟弟書信中寫著：「好在高更當時拿的不是手槍或其他危險的武器。」

▲這系列版畫的封套設計

萬物和鳴的自然生命力

踏上夢土大溪地

> 大溪地人天性樂觀，熱情友善，包容力強，家族觀念代代相傳，以薄布遮體，自然坦率。四十三歲的高更來到這裡，像一位人類學家深入地方，感受靈性與野性的力量，領受他創作生涯最關鍵的陽光洗禮。

1890	1893	1895	1898
梵谷自殺身亡	法國佔領越南。紐西蘭成為世上第一個女性可投票的國家。	威尼斯藝術雙年展首次舉行。盧米埃兄弟在巴黎首次放映電影。	北京大學前身——京師大學堂成立。

1891年6月，四十三歲的高更大破大立，掙脫空洞文明的牢籠，渴望徹底的解放，直奔原始，開始他長達十二年的大溪地生活。大溪地人民分為毛利、丁尼托、德米三種人，靠海為生，主要交通工具是獨木舟，是世上偉大的航海家。膚色深褐，身型碩大，手腳結實，長有厚繭，男女皆是，天性熱情，友善待人，主動親切，不排拒外來人口與文化，包容性強，知足常樂。習慣以薄布遮體。過去社會階級分明，家族觀念很重，嫁娶、作戰、宗教、耕作等都是集體行動，屬於多神論，基督教徒與天主教徒是比例相當的兩大族群。

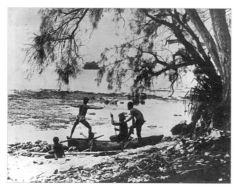

▲ 大溪地人以獨木舟為交通工具

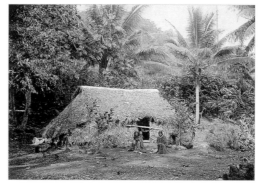

▲ 大溪地人傳統的茅草屋

Gauguin to Go

大溪地的祖先是毛利人

樂天知命的大溪地人，主要文化來自當地、夏威夷與紐西蘭的共同祖先——毛利人（Maohi）。生活當中的人分為：一、毛利（Maohi）：毛利人或生活像毛利人的人；二、丁尼托（Tinito）：華裔或生活像「華人」的人；三、德米（Demi）：混血法裔或生活像歐洲人的人。大溪地上族群的分類，隨時間推演，產生不同變化：最早人以血源和生活方式區別，但，官方人口統計的分類不斷改變，引入國籍、出生地、族裔的分群概念，最後形成不究祖源的模式。

▶ 大溪地的島嶼風情

✚男性軀體挑動高更的感官

上帝提供樂土給大溪地人，不論男性、女性、老者或幼童的身體，總讓高更的雙眼發光，自在，自由，隨線條勾勒出每分每秒的悸動。

鄰居的年輕勇士（也是好友）領著高更深入島嶼中心找木料，「我們習慣裸身，唯有下體圍塊布，手上拿斧頭，朋友很年輕，我，身體與心靈已衰老了。衰老，因為文明的禮數，失去了幻想。他身體線條如此完美，走在我前面，像森林，沒有性別。這樣的青春，這樣完美和諧的自然環繞我們，散發著美，散發著

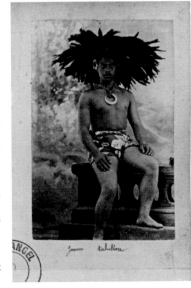

▲ 大溪地勇士，高更在給妻子的信中提及他們厚重的頭飾

香味，滋養藝術家的靈魂。」

「我有犯罪的衝動，無以名之的慾望，邪惡的召喚。他無法瞭解，我獨自肩負，這邪惡念頭的負擔，整個文明，用邪惡思想教育我成長。我們用斧頭粗野砍樹，猛烈砍擊，雙手是

他們唱歌，從不偷竊，我的門從來不鎖，他們不殺人，然而，人們說他們是野蠻人。

血，滿足暴力宣洩的快感，是的，我真的摧毀了所有文明在我身上的

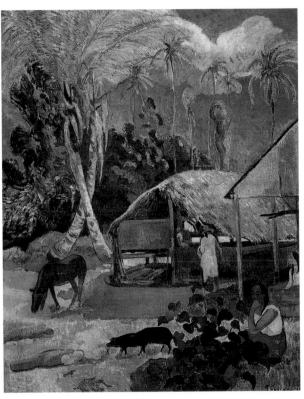

▲ 高更描繪大溪地生活的作品〈黑豬〉，1891

Gauguin to Go

Noni

熱帶型氣候造就物產豐饒

熱帶型氣候，陽光充沛，雨量豐沛，主要食物是芋頭、山芋、甘藷，盛產麵包果、椰子、香蕉、鳳梨、糖、咖啡，此外螃蟹、龍蝦、鰻魚等海鮮是重要蛋白質來源。近年，當地特有的諾麗果（Noni）受歡迎，掀起食用養生的風氣。

▶大溪地的市集，高更在此購買食物

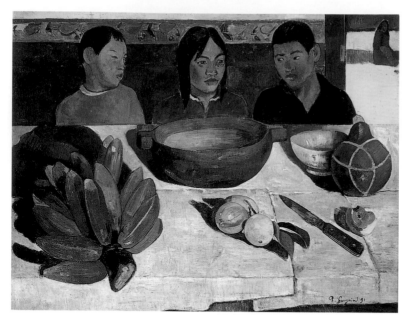

▲ 高更 香蕉餐 1891 油畫

✚ 女性線條與動作引發高更的靈感

高更的觀念是「世上沒有一種特殊的美，在比例上是不奇怪的。」他找到千百種女體的姿態，並非刻意擺出優美的線條。

年輕的蒂阿曼娜喜歡說大溪地的傳說與傳統，毛利人畏懼亡靈，黑是幽靈的居所，害怕他們帶走生靈，彷彿他們在黑暗裡覬覦窺探，習慣在夜晚點燈。某個夜裡，蒂阿曼娜歇斯底里驚呼看到死者靈魂，害怕緊縮身體趴臥，高更一看這姿勢，如此充滿吸引力，線條與動作扣人心弦，於是刺激高更畫出〈亡靈窺探〉（見第102頁），以新婚妻子為主角，巧妙把具備外來者、

殘留。回家路上，我十分平靜，感覺，我變成完全不同的人——毛利人。」

女人的線條與動作讓高更停不下畫筆來，壯碩男子的線條，同樣刺激多重的感官，饑渴與邪惡的念頭竄升，「只要一次，當個弱者，去愛吧，去順從吧！」口中哼唱：「踩踏整片的慾望森林，在我的愛裡，劈出去，當秋天男子用手砍，蓮花。」

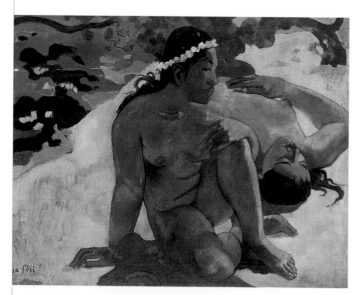

▲ 高更 怎麼，你忌妒嗎？ 1892

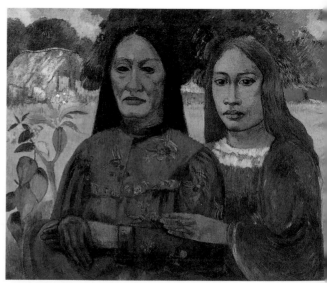

▲ 高更 兩名女子 1901-1902 油畫

創作者、夫婿的心底矛盾、懼怕、掙扎表露無遺，是高更自認最淫穢的作品。死亡帶來和諧，妻子卻極度害怕，融和彼此的觀點，高更寫下：「一個和諧、陰沉、悲傷與害怕的東西震撼了眼，竟像喪禮的喪鐘。」

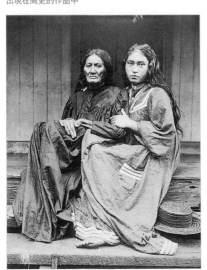

▲ 三位擺出宗教姿勢的大溪地女人，同樣的姿勢常出現在高更的作品中

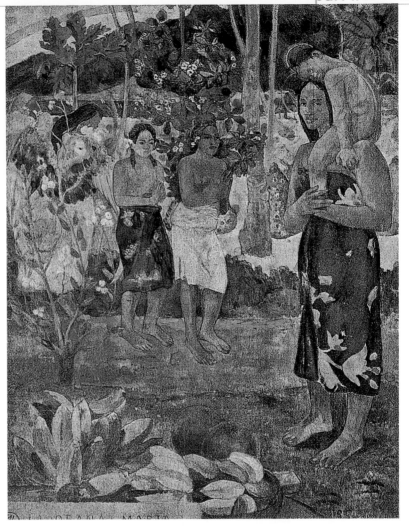

▲ 高更 萬福瑪莉亞（伊亞‧奧拉娜‧瑪莉亞） 1891 油彩‧畫布 113.7X87.7cm

▲ 大溪地母女

Gauguin to Go

刺青與花

女人習慣摘花戴在耳際，左邊表示已婚，未婚得戴右邊，芙蓉花很常見，現在，梔子花是大溪地的國花。

傳統刺青代表社會地位與成就，1797年傳教士開始傳教，舊約聖經禁止刺青，因此式微，約1980年代再度流行。傳統刺青工具是龜甲或骨頭磨成針，嵌進木條，堅果萃取的色素融入油料，針頭沾取色料，用短棒輕敲，針插入皮膚，色素自然留在皮下。無論男女老少必須遵守刺青前要求淨身，禁慾與禁食的習俗。

▲ 戴花的大溪地少女

【藝術人類學上的創舉】
《諾亞·諾亞》的完成

高更充滿詩意的文筆,勾勒第二故鄉大溪地的萬種風情,迷戀大溪地獨有的芳香,身處望不見盡頭的藝術魔咒黑洞。《諾亞·諾亞》,層層拆解,縷縷輕放,成為藝術創作巔峰的記錄,更是晚年藝術創作的宣言。

1890	1890	1893	1893
日本第一次眾議院選舉,約5%的男性成年公民參與投票。	大日本帝國憲法生效,第一次國會召開。	紐西蘭成為世上第一個女性可投票的國家。	日本開始使用西曆。法國征服越南。

✚迷戀大溪地芳香之氣

「大溪地,樣樣都芬芳,我不再感覺日子流逝,毫無意識好與壞,這裡每件事都是美麗的,每件事都是美好的。」高更用書信告訴好友的感懷。

Noa Noa是毛利文,原意是「芳香之氣」,高更用輕鬆又詩意的辭藻寫成《諾亞·諾亞——大溪地記遊》(Noa Noa－Voyage de Tahiti),1891-1896,前後約七年,傳達迷戀芳香之氣上癮的悸動,1897出版。手寫稿內容精采,兩次停留大溪地的過渡期,1894年回返巴黎數個月,仍用心撰寫。1896年之後,重新整理手寫稿,加入新的內容,更重要的是加入水彩與木刻版畫等。

✚大溪地藝術人類學的典範

闖進大溪地的「魔咒」迷宮,高更的繪畫、木刻產量豐碩,同時用文字傳遞無窮魅力。 信仰宗教與藝術,他說:「我相信最後的審判,屆時有膽識歌頌昇華為純藝術的人,或是用邪惡眼光睥睨藝術的人,都會得到他們該有的賞罰。我深信忠於藝術的人會得到恩寵,將

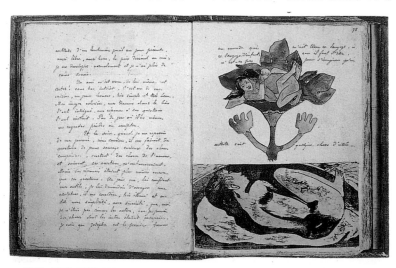

▲《諾亞·諾亞》原手稿內頁

▲《諾亞·諾亞》原手稿封面

每日清晨生命覺醒,大地復甦,陽光明媚,溫馨怡人,內心感到無比歡樂,全力以赴,投入忘我的藝術創作,思維敏捷,靈感伴隨我。

Noa Noa

Voyage de Tahiti

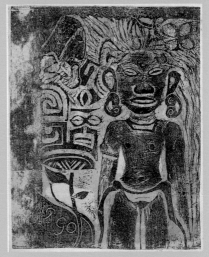

▲▲《諾亞‧諾亞》內頁的水彩畫　　　　　　　▲ 高更木刻版畫〈大溪地女神〉

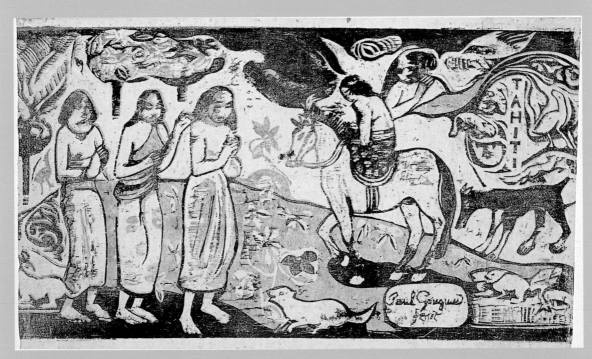

▲ 高更木刻版畫〈遷移住所〉

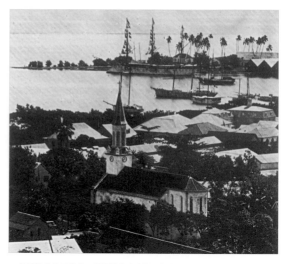

▲ 大溪地最後一位國王Pomaré五世，高更抵達時，恰逢他的過世，痛失親夫的王后Maraii，兩人的肖像都放入了《諾亞‧諾亞》中

▲ 大溪地首府巴蒂蒂，當地的教堂建築，在高更眼中是西方殖民對當地文化的破壞與褻瀆

穿上馨香純美和諧的天賜華服，回到萬物和鳴的中心——天國，永生永世逍遙快樂。」

「孩子，我相信聖潔靈魂與藝術的真諦，二者合一，不能分離。我相信藝術深植所有被聖靈感召的人們心中。我相信嘗過這偉大藝術

▲ 西方人在大溪地的住家

的精髓，再無法脫身，永世為它犧牲與工作，永不放棄。我更相信任何獻身藝術的人會得到幸福。」撰寫過程，高更釋放對女兒過世的傷痛，或許是一種療癒的好方法。

高更記錄自身的觀察與體驗，雕刻刀鑿痕留下真實景緻，饒富趣

味的水彩插圖，精巧寫實的素描，詩歌般的文字。出人意表，竟成為二十世紀大溪地人類學誌豐實的典範，開啟藝術人類學另一扇窗。

✚大溪地的傳統漸漸瓦解

他在筆記中描寫大溪地最後一位國王Pomaré五世逝世與葬禮的情景，拱手讓出母土給法國人的悲哀，殖民帝國的強勢轟然乍到，痛失親夫的王后（Maraii）堅毅勇敢面對平民百姓的質疑，悲痛形於色，但堅強如雕像般尊貴的容顏，特有的厚實體態，散發溫和寬容的氣質，讓人印象深刻。不過，法國殖民入侵，讓傳統的習俗逐漸式微，高更認定這樣的喪禮是悲劇的象徵。

「整個大溪地漸漸變成法國

的，一點一點的，所有舊的制度將會煥然一新。我們的傳教士更將新教的偽善帶入，把這兒的詩性一一摧毀。」行文間盡是高更的無奈。

✚開啟認識高更藝術世界的大門

三十年創作生命，最重要的巨作〈我們從哪裡來？我們是誰？我們要去哪裡？〉，1898年完成。1987年出版的《諾亞·諾亞》，已記載這件作品發想的過程，他想創造一個什麼樣的世界呢？「在花園裡，創造的不是凡間，而是天堂，情緒是憂鬱的，同時也是愉悅的！」高更清楚地寫著。

> 我做了一個不會改變的決定——前往且終身住在玻里尼西亞，然後，和平自由結束生命，不必去想明天如何對抗那些白痴。

想理解高更的創作，《諾亞·諾亞》是一本必讀的好書，也是高更晚年藝術創作的宣言。畢卡索拜讀此書，添加註解，深受啟發，加深對原始大地（非洲）的嚮往。因為友人莫里斯逕白修改，1897年發行的版本不是高更撰寫的原書。九十年後的1987年，採用羅浮宮收藏的高更版畫與插圖，加上高更書寫的手稿，出版最原始的手稿影印本，在高更逝世八十四年後，向全世界發行。

✚向前奔跑在大溪地的野狼

生活在第二故鄉的快樂、不捨與重獲新生，讓高更感嘆：「再見了，摯愛的土地，和諧的土地，這充滿美滿和自由的土地。在這兩年多的時間裡，我彷彿年輕了二十歲。現在，當我要回去，已經比剛來時更野蠻，但是，也變得更聰明。」

的確，高更是野蠻人，是一匹向前奔跑在大溪地的野狼。

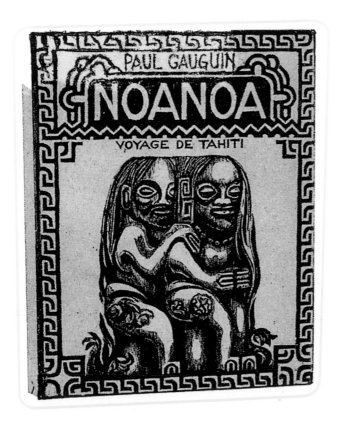

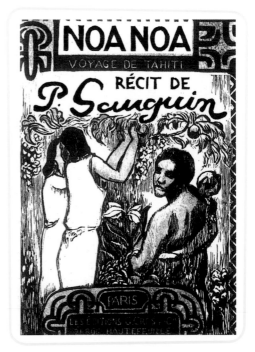

▲《諾亞·諾亞》1924年版封面

◀1987年發行的《諾亞·諾亞》封面

Gayguin to Go

著作等身的作者高更

■半自傳回憶錄《之前之後》（Avant et après）
半自傳回憶錄《之前之後》，有童年的回憶、夢想，對藝術狂熱的討論，有觀點獨到的文章，法國人虐待大溪地人的控訴，還有旅遊、性愛、愛情與宗教等方面論述。

母親影響人的一生，高更對早逝母親的懷念，盡現無遺，特別感念五十年來，面對生命打擊不退縮的態度，源自母親最堅貞的疼愛。1903年辭世，直到1920年代出版，讓人們更全面看到高更生命的真面目。

■送女兒的禮物《給艾琳的筆記》（Cahier pour Aline）
儼然是高更小情人的女兒艾琳，最貼心，小時候特別愛對爸爸撒嬌，流浪在外，女兒的單純與愛，是支撐高更面對重重挫敗的最佳後盾。最想與女兒分享生命中的一切，1892年開始書寫《給艾琳的筆記》，談美學觀念、生活經驗、政治理想、愛情看法等。

1897年1月，女兒病逝，高更覺得自己是瘋子──一名神經錯亂的落難者，高喊：「我的上帝，你若存在，我指控你，沒正義，又狠毒。」1891年3月後，就沒見過妻兒，疑惑兒女怎沒寫信來祝爸爸生日快樂？沒見到女兒最後一面是莫大的遺憾。當然這份爸爸精心準備的禮物，艾琳終究沒能收到。

■主張愛與和平的《現代精神與天主教》
（L'Esprit moderne et le catholicisme）
他於1897年夏天撰寫，自費出版，面對宗教，高更主張愛與無暴力，保持平等、正義與兄弟情誼。他提出強烈抨擊：「傳教士不再是真正的人，他們沒有良心：每個人只是點頭的殘骸，還用召喚次序來做藉口，沒有家庭，沒有愛，甚至沒有一點感覺，這些對我們重要的東西，他們都缺乏。」

■創辦文圖並茂的報紙《微笑》（Le Sourire）
《微笑》是高更獨立企劃、撰寫、編輯、刻版、印製的報紙，1899-1901年，是大溪地唯一有插圖的期刊，內容張顯法國對當地人民的迫害，以嘲弄反諷語氣呈現，展現他對大溪地環境與人們的高度關心。1901年年初，擔任天主教創辦的政治雜誌《黃蜂》主編。

■未及付梓的
《毛利人的古老崇拜》（Ancien Culte Mahorie）、《諾亞·諾亞》、《現代精神》（L'Esprit moderne）
高更過世時，他手邊仍有三部未出版的手稿，包括《毛利人的古老崇拜》、《諾亞·諾亞》、《現代精神》。

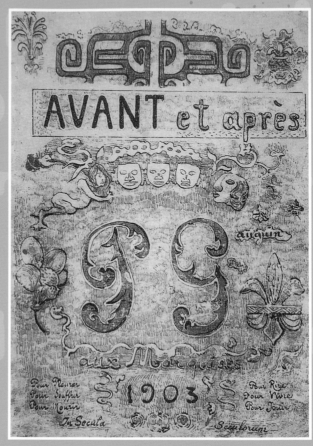

▲《之前之後》封面

 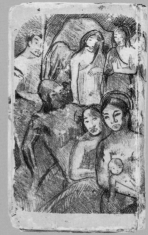

◀▲《現代精神與天主教》封面及內頁

▲▶ 《給艾琳的筆記》封面及內頁

▶ 《微笑》的封面及內頁

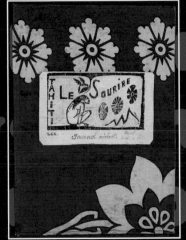

▲▶ 《毛利人的古老崇拜》的封面及內頁

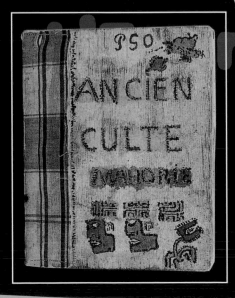

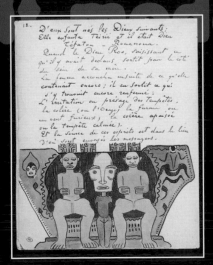

如亂針繡的情網
高更的大溪地女人

> 迎娶丹麥世家氣質出眾的妻子，幸福婚姻維繫十年，育有四男一女，高更轉向專職創作，展開拉扯，最終導致妻離子亡的窘迫局面。青絲到白髮，多情又不在乎禮教的高更，身邊女伴，一位接一位，有妓女、有自稱爪哇來的女子、女模特兒以及大溪地清純的少女們。

1891	1896	1897
愛迪生拿到電影攝影機以及收音機專利。	奧林匹克運動會再度於雅典舉行。亨利·福特製造出第一輛汽油機車。	英國成立第一個廣播電台。

✚妻子梅蒂獨自撫養五個孩子

出身丹麥宗教世家的妻子梅蒂，與尚未成為藝術家的高更共結連理，五個孩子接連出生。夫婿棄商從藝，日子愈來愈難熬，野性浪子的性格，堅決奔向原始，讓夫妻距離愈拉愈遠，責任愈漂越輕，僅書信往來，沉重家累由梅蒂單肩挑。展讀夫婿與大溪地女子共組家庭的描繪，心如刀割，還扮演經紀人，賣作品，也推展覽，否則生活無以為繼，但，又何奈？

✚女伴一個換過一個

1891年，高更的前女模特兒Juliette Huet為他生了個女兒，命名為Germaine。

▲ 以蒂阿曼娜為模特兒的雕像 1892

踏上大溪地，1891年6月最鍾情舉止優美的十三歲少女蒂阿曼娜（Tehamana，《諾亞·諾亞》中稱蒂芙拉Tehura），美麗雙眸攝人魂魄，野性軀體點燃高更炙熱的慾望，成為大溪地的維納斯，擅長說當地神話與宗教儀式的第一位妻子，激發泉源般的靈感，幸福洋溢在他的小屋，家的溫暖重現。曾有法國婦女以鄙視眼光睥睨蒂阿曼娜，高更氣憤難耐，彷彿自己受歧視侮辱，直言有片烏雲汙染晴朗的天空。

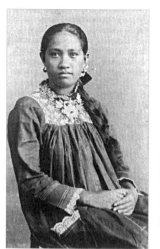
▲ 高更的大溪地情人蒂阿曼娜

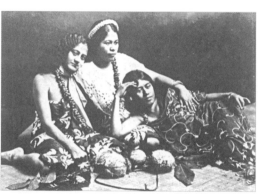
▲ 風情萬種的大溪地女人

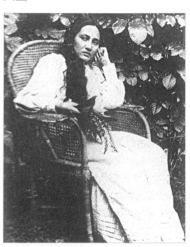
▲ 五官輪廓深邃的大溪地姑娘

不斷有女性與高更發生性關係，縱慾過度，健康拉警報，視力衰退，金錢只出不進，最後只剩四十多法郎，日子過不下去。1893年5月，高更無情告別懷有身孕的蒂阿曼娜，重回故鄉。

✚謎樣的爪哇安娜讓高更人財兩空

帶著在大溪地兩年的創作重回巴黎，推出個展，各方反映出奇冷淡，前衛的畫風不被接納，知音極少。1894年，自稱有爪哇血統的安娜（Annah Javanaves，原名為Singalese），行進總牽著一隻小猴子或鸚鵡，高更情不自禁被吸引，帶她回畫室生活。擔任模特兒，妖嬈的曲線，帶東方味的容顏，舉止豪放，喜愛應酬，與頗自傲的高更，成雙入對活躍社交圈。

熱情浪蕩的安娜，終於給高更添麻煩，在布列塔尼探訪畫家友人的路上，一群小混混嘲弄安娜的穿著打扮，高更怒不可遏，與他們打架，結果膝蓋被打碎，後遺症是終身受疼痛所苦。不知感激的安娜卻趁此落荒而逃，把高更畫室財物洗劫一空，消失無影蹤，空留悔恨的高更大嘆得不償失。

我想要一個簡單的肉體，喚醒長久遺落在荒蠻曠野的奢華。

✚特別鍾愛青春少女的美麗肉體

兩年後，再回到大溪地，心愛的蒂阿曼娜嫁為人婦，不改風流本色的高更曾經面對四十歲婦女詢

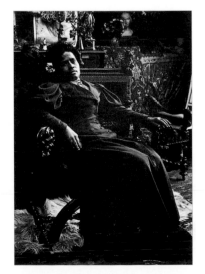

▲ 高更在巴黎結識的爪哇情人安娜

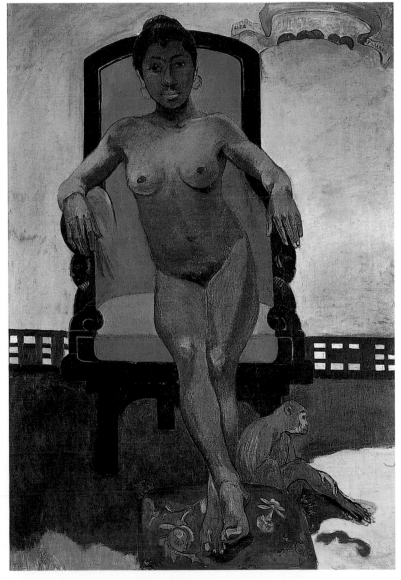

▲ 高更　爪哇女子安娜　1893-94　油畫　116X81cm

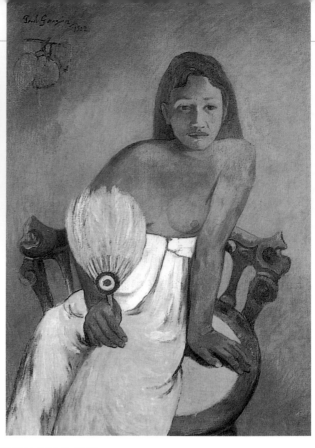

問上哪兒去？高更隨口說：「到有很多漂亮女人的伊地亞」，結果高更獲贈這位婦女的年輕高挑健康的女兒，身著透明粉紅色細麻布，肩膀線條與自然膚色迷人，胸部豐滿。

甜美臉蛋朝向高更，濃密捲髮微微顫動，陽光下閃成歡愉金黃色，高更心跳快速，橫躺而下，捧起香蕉葉上的食物，飢餓的高更慢慢吃著，「迷戀」又害怕高更的女孩，跟定「作人的人」（當地人們對畫家的形容），簽下倉促意外的婚約，但，高更直覺自己是「老人」了。當然，特別想念蒂阿曼娜。後來結識年輕的帕烏拉（Pau'Ura），1896年開始一起生活，生下艾彌爾‧高更。1902年，高更在大溪地最後一位女伴是十四歲的Marie-Rose Vaeo，從地區修道院逃出來，後來懷孕，偷偷跑回老家，沒再回高更身邊。

▲ 高更　持羽毛扇的少女　1902　油畫　92X73cm

✚母親是高更愛情的原型

隨身帶著四十二歲過世的母親照片，除了沒能見到母親最後容顏，也還沒能力盡孝道，兒時母親疼愛溫柔的模樣，深深烙印在高更腦海，即使歲月飛逝，不見絲毫褪色。給高更無限的愛，母親眼裡高更是最棒的孩子，這樣的信念深深影響高更一輩子。

不曾見過母親老邁、難堪或掙扎的舉措，年輕、美麗、大器與聰穎是母親的代名詞，隨遇而安，安身立命，是高更心目中永遠的公主，恰如愛人般重要。兒時緊黏母

Gauguin to Go

高更對元配梅蒂的抱怨

受過良好教育的梅蒂，習慣經濟無虞的生活，喜歡逛街購物，參加社交活動，原來有豐厚收入的夫婿高更，讓他們成為布爾喬亞的菁英。然而，註定要成為藝術家的高更，赫然放棄高薪工作，全心投入藝術創作，梅蒂不得不為明天全家生活所需，好好規劃打算。當存款數字愈來愈少，高更的畫作沒人買，沒有收入，只有支出，教法文與翻譯的工作，怎能養得起快速成長的兒女呢？就像墜入凡間的精靈，梅蒂無奈只能依賴娘家家族的資源生存，還得面對家族親戚冷言冷語的嘲諷，所有的心酸只能往肚中藏。

反骨的高更，自己曾是布爾喬亞，卻反對布爾喬亞，梅蒂的態度，讓他認定她是「女的布爾喬亞」。身上流著外祖母血液的高更，無顏面對拋盡自己財產幫助弱勢而享「女彌賽亞」之名的先祖，對照愈來愈「死愛錢」的結髮妻子，更加難以忍受。尤其，自己全心從事藝術創作後，沒有藝術素養的妻子，更讓高更心裡難受，買漂亮衣服與談論鄰居八卦等行為，成為壓壞兩人愈來愈疏離婚姻關係的最後一根稻草。

蒂阿曼娜金色的臉龐帶來喜悅與光輝，每天清晨，我們像天堂的亞當與夏娃在河裡游泳。

親身旁，「小時候，只要不在媽媽身邊，就會寫信給她，我知道講哪些感性的話給她聽。」高更清晰記著。調皮的高更，怎可能安靜不動，四處奔跑，開心玩樂，給母親找麻煩是家常便飯，他寫到：「我一向愛亂跑，媽媽四處跑著找我，有一次她找到我，很高興牽著我的手，帶我回家。她是西班牙的貴族淑女，但很極端，她用橡皮一般的小手，賞我一個耳光，幾分鐘後，她哭了，又抱我，又親我。」愛之深，責之切，情緒來時的激動，憤怒、悲傷、心痛、疼惜、溫柔、良善，就是完美典型的「童女」形象。高更深愛的母親，個性與社會運動家的外祖母南轅北轍，幼時早

已明確根植不停追求愛情與女人的原型，用盡一生的氣力不斷探詢追求這樣的影像。

＋耽溺肉慾召喚逝去的青春勇壯

在歐陸找妓女玩樂，有女模特兒帶小男孩來認爹，初抵大溪地，先與妓女蒂蒂短暫生活，雖然，身旁有貌美嬌妻陪伴，風流成性就是戒不掉。藉由擁有不同女性的肉體，高更不是要證明年輕力壯，事實上，耽溺異性豐美的肉體，無非是喚醒自我肉體，猶如返老還童的神秘儀式之一。這些飽富生命力的女性啟發高更源源不絕的靈感，藝術創作的質與量攀爬上最高峰，在西洋美術史寫上輝煌一頁。

＋當地人不齒高更的謬誤作為

黑人女性主義論述者Hazel V. Garby提出帝國殖民主義是父權體

系泛濫的結果，二者淵源流長，相輔相成，許多女性主義者先後大聲撻伐高更踐踏當地女性的作為。

大溪地首都巴蒂蒂，有一條紀念高更的高更街，某些排班計程車司機對高更擅長施小惠的動作不以為然，例如給點小錢來當模特兒，然後上床；頻頻娶十多歲的少女為妻，沒合法名分，誤導人們以為大溪地女性很隨便，這樣行為讓人不齒。

Gauguin to Go

高更後代子嗣生活的窘況

無法確定何時何地染上梅毒的高更，五位婚生子女，常達十多年沒見面，僅有書信，經濟生活困窘，成長環境不佳，他們體弱多病，遠不如同年齡健康的孩子。青春女兒芳華正盛卻病逝，最疼愛的第二個兒子克羅勞，21歲，1900年在哥本哈根動手術輸血感染死亡。在大溪地則至少有三個孩子，缺乏良好的教育與穩定的成長環境。世人最熟知的是1980年去世的漁夫兒子（Emile Gauguin），母親是帕烏拉。高更辭世後，聲名遠播，思想與畫風影響開枝散葉，時間愈長，影響範圍愈寬廣，進入名利雙收階段。可是，大溪地誕生的兒子卻沒得到任何庇蔭或實質回饋，渾然不覺藝術家父親為何重要。主辦大展的美術館努力尋覓，找到當漁夫的Emile，邀請前往紐約，躬逢其盛，展覽現場安排他畫畫，卻，沒有遺傳父親的藝術天賦，畫不下去，只在現場編織最拿手的魚網，不適應文明生活，日子很難熬，要求提早回故鄉。

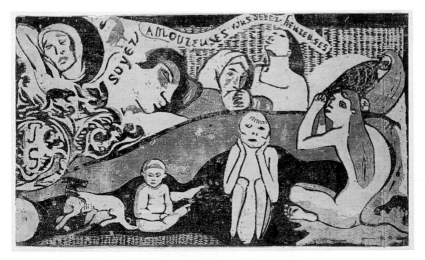

▲ 高更木刻版畫〈戀愛，你就會快樂〉，這個畫名應該正是高更的愛情觀寫照

最後的歸宿

> 居住在自己蓋的歡樂之家,是高更落腳大溪地十二年裡最開心的時光,身心靈平安順遂,雖然無情歲月催人老,創作能量豐沛,人在異鄉總是客,興起不如歸去的念頭,卻遭摯友反對,繼續留駐。

1900	1901	1902	1903
世界博覽會在巴黎開幕。倫敦地鐵中央線通車。清廷向八國列強宣戰。	馬科尼完成跨大西洋無線電傳送。頒發第一屆諾貝爾獎。	古巴獨立。美國百老匯第一個劇場營運。	福特汽車公司成立。居里夫人發現鐳。萊特兄弟首次飛行。畢沙羅逝世。

✚巴黎畫商固定購藏解燃眉之急

1897年,再次回到大溪地的第三年,這一年,才二十歲的長女艾琳去世,她是五個小孩中唯一的女孩,高更十分疼愛她,痛失愛女的悲慟讓高更陷入低潮,之後還一度吞砒霜自殺未遂。

走過低潮期,貧窮纏身,被

▲ 女兒艾琳

病痛折磨又提早衰老的高更,於1901年8月搬往大溪地島東北方,約七百公里的馬貴斯群島的多明尼克島,落腳在依瓦歐阿的阿圖阿那村莊。

巴黎畫商安布華斯‧伏拉(Ambrois Vollard)每年固定購買三十件作品,每月支付三百法郎,讓高更不再為錢所苦,也蓋建了寬敞舒適的畫室,內有法國帶來兩把曼陀林、一把吉他與法國號,十五世紀畫家丟鐸畫作印刷品。距離海邊約三百公尺,後面是幽靜的山谷,村人對這位初來乍到的外人,相當友善,身心不再似熱鍋上螞蟻般煎熬,是身為異鄉客多年物質條件最好的歲月,生活開心又安穩。

✚親手打造樂園──歡樂之家

上山尋找適合的木材,用力雕鑿,讓高更提起幹勁,多年來喜愛當地人原始的雕刻。門楣上掛著刻有法文「歡樂之家」(Masion du Jouir)的淺浮雕,刀法樸直,遒勁有力,以人像、動物、植物與花卉裝飾。仿中國門聯的一對木刻裝飾,分別書有:「戀愛,你就

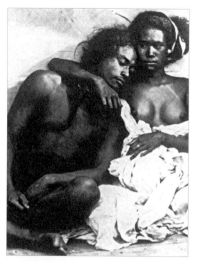

▲ 馬貴斯群島國王與他的妻子

▲ 高更在大溪地的美國友人

Masion du Jouir

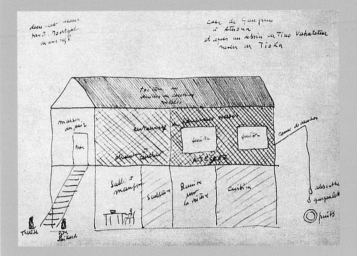

▲ 歡樂之家的草圖

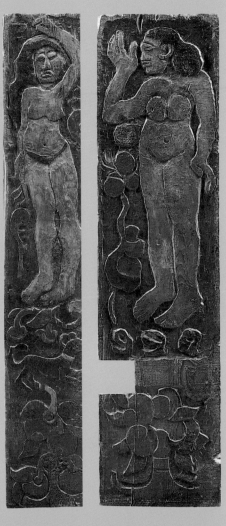

▼▶ 歡樂之家的門板

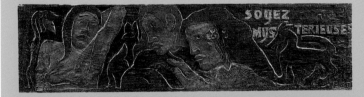

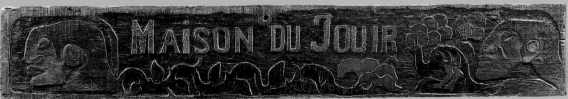

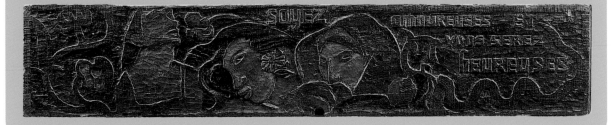

會快樂」（Soyez amoueses et vous serez hereuses），兩名裸身的女性，綴著花朵與果實的紋飾，代表強盛繁衍的生命力，人類最忠實的友人——小狗也出現。

高更天天望見婦女縫製衣服，在水邊洗澡、洗髮，梳妝打扮，雙

手編髮辮，簡繁迥異，線條優美，髮飾輕巧，俏麗大方，遠超過巴黎人工裝飾庸俗不堪的女性，鯨魚骨緊勒細腰，主要取悅男性，違反人體工學。陽光照耀自然膚色，沒有化妝品修容，臉部線條柔和，別具

風情，婀娜多姿，日日勞動的雙手有力，健壯雙腳走在土地，刻劃渾厚痕跡，讓人安心踏實。

✚ 想告老還鄉卻歸不得的悲哀

融入小村的生活，與鄰居相處

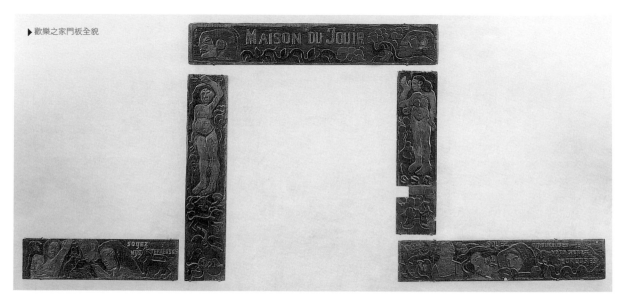

▶ 歡樂之家門板全貌

Paul Gauguin 1903

三個字的墓誌銘

沒有任何前兆，心臟停了，孤伶伶嚥下最後一口氣，高更走入歷史，沒有親人或友人陪伴，只有青山碧海。心肌梗塞是致命關鍵，向來看高更不順眼的地方官員，低調冷處理，深怕這男女關係複雜的外來客，染患痲瘋病，匆匆決定隔天（5月9日）下葬在北邊Calvary公墓，墓碑上只有「Paul Gauguin 1903」三個字。

▶ 高更的墓地

▶▶ 紀念高更的高更街

在死前，我還要迸發最後燦亮的火光，幻想會重新年輕，我的才華要攀升到最頂峰。

和善，出奇不意收到各種食物與關懷，讓健康走下坡的高更，頻頻感受人間處處有溫暖。最重要的是視力快速衰退，幾近失明，健康惡化百溫日升日落的速度，著手寫回憶錄式的《之前之後》（Avant et Après），病痛折磨，思念哥本哈根的家人與巴黎友人，身處異鄉，懷念故鄉。寫信告訴好友丹尼爾‧德‧蒙佛瑞（Daniel de Monfried）想回去，或經巴黎轉往西班牙停留幾年。孰料，收到回信竟是：「你最好別回來；此刻你可以光榮死去；你的名字已經在藝術史上」，讀完，欲哭無淚，心痛難以形容，又不得不認同好友的觀點。

「馬貴斯群島的藝術慢慢在消失，感謝基督教的傳教士們。傳教士們把土著的雕刻裝飾視為異教的拜物崇拜，是上帝不允許的。這是關鍵所在，可憐的土著改變了。從在搖籃裡就改變，年輕一代土著唱著聽不懂的法文基督教聖詩。少女頭上戴朵花或美麗的飾品，神職人員看不順眼會生氣。」逐字逐句，高更書寫出觀察基督教漸漸進入當地人們生活的景況。

＋鄰居大力幫忙蓋建新的工作室

1903 年1月，高更的住處被熱帶低氣壓吹毀，鄰居們一起來幫忙重建。開設商店的美國友人Ben Varney責提供新的土地給高更重建工作室。法國人造橋鋪路，馬車開始增多，腿傷潰瘍不好的高更揮動皮鞭策馬奔馳，村民總是高聲打招呼，欣賞他呼嘯而過的英姿。固定上郵局，收信與寄信，與工作人員相熟，信件量大，若友人回信較晚，不免撲空失望。請來廚師打理伙食，兩個僕人照顧生活起居，有一隻狗Pegau與一隻貓，沒有Marie-Rose Vaeo的陪伴，高更像單腳踏入墳墓裡，心意堅決右手不停趕寫《之前之後》的每一頁，為最後歲月留下永恆的記憶。

▲高更過世當年所繪的馬貴斯群島的雕刻圖案

▼1973年完成高更生前遺願，在他墳上豎立起他鍾愛的野性女神Oviri像

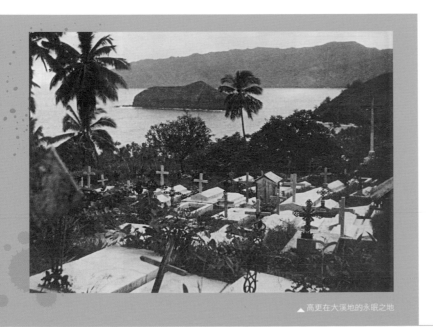

▲高更在大溪地的永眠之地

穿越時空藩籬的影響

高更之後

》 不斷漂泊是高更的選擇，也是宿命，創作就在不斷轉換時空下堆疊，成績非凡，只是沒看見自己被肯定。去世三年後，巴黎舉辦大型回顧展，掀起高更旋風，終於，在家鄉獲得熱烈的掌聲。高更遍嚐成為偉大藝術家無以逃避的孤單，所有苦難轉換為種種養分，播灑在世界，影響深遠，穿越時空藩籬，持續發酵，發酵著。

1903	1904	1905	1912	1914
高更逝世	日俄戰爭爆發。	愛因斯坦發表相對論。	英國豪華客輪鐵達尼號發生海難。不鏽鋼發明。	第一次世界大戰爆發。

▲ 1938年所舉辦的「蒙佛瑞和他的朋友高更」展展場

◀ 高更身後留下的作品和收藏

✚打碎前期印象派的窠臼

「我知道我是一個偉大的藝術家，必須忍受許多的苦難。假如我沒有追求自己的路，我將會變成土匪，其實，對大多數人來說，我現在不就是土匪嗎？但長久說，這有什麼關係呢？我此刻的狀況讓人厭惡，但總要有人做這份艱辛的工作，那就是我！」高更對妻子說出心中的肺腑之言。

慧眼獨具的高更，從購藏前期印象派藝術家的收藏家，搖身一變成為活躍藝術家們的同儕，相濡以沫，後來，指正他們耽溺的盲點，引發畫友們的抱怨。但，他喚回前期印象派丟掉的「文學性」、「詩意性」與「隱喻性」，重新回歸視覺藝術。

正式進入專職藝術家的行伍，高更同時有畫家、陶藝家、雕刻

▲ 展場左邊一隅，重現了高更畫室，牆上佈置著他的木雕和收藏

家、版畫家等角色，有時，身兼藝術史家、評論家。「大多數人無法

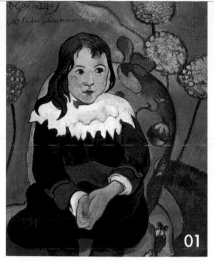
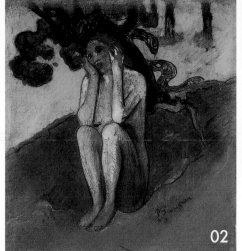
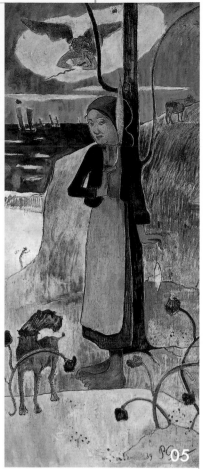

01

02

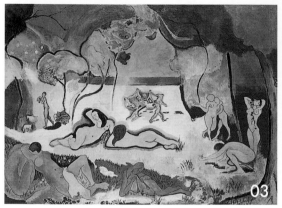
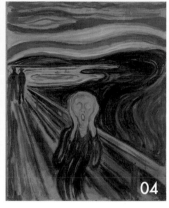

03

04

05

認同孤獨，但是，要夠強，要堅持，才能承擔孤獨，才能特立獨行。」他始終相信自己的堅持。

✚帶領歐洲聚焦神秘宗教與原始巫術

從那比派的導師，阿凡橋畫派的領袖，象徵主義的重要掌旗官，讓歐洲重新採用或破解古老神秘宗教經驗，以及原始巫術。高更的藝術語彙各階段明確，然而，先行者總是孤單，招惹爭議，踽踽獨行。在布列塔尼完成的〈佈道後的幻象〉，1888年，開啟超現

實主義（Surrealism）的心理美學層面，〈沐浴女子〉（1891-1892），高更打破東西的鴻溝，有中國書法線條的流暢，也有日本浮世繪的味道，線條的趣味與色塊的厚實，巧妙架接，野獸派的馬諦斯（Henri Matisse），表現主義的孟克（Edvard Munch），立體派的畢卡索（Pablo Ruiz Picasso）都能溯源於此。有「中國馬諦斯」之稱的常玉（Sanyu），二十世紀中葉，生活、創作在巴黎，畫風也受高更影響。

1 高更　鮮豔色彩的作品「魯魯的肖像」　1890
2 高更　筆觸充滿表現性的作品「布列塔尼夏娃」　1889
3 馬諦斯　生之歡　1905-06
4 表現主義的孟克畫作「吶喊」
5 高更　布列塔尼少女　1889　油彩‧木板

總結十九世紀末美學精髓的高更，成為二十世紀前葉藝術家們的新偶像，提供不同的養分。過世後三年，1906年，巴黎的大型回顧展才登場，展出227件不同時期作品，很受歡迎，討論熱絡，讓

我是文人，知道自己藝術觀點上是正確的。

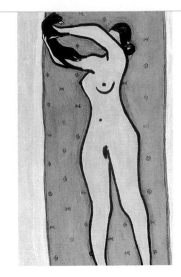

▲ 巴西女藝術家阿馬樂作品

▶「中國馬諦斯」之稱的畫家常玉作品「裸女」

高更的知名度大增。馬諦斯、杜菲（Raoul Dufy）、德安（André Derain）很受震撼與感動，大膽的用色，讓這些年輕的藝術家掙脫自然主義的牢籠。

✚ 研究原始藝術的先驅

二十世紀之後，開始重視原始藝術（Primitive Art），各方研究日漸盛行，相對於梵谷的浪漫，高更著重素樸（Primitive）的影響更廣更遠。高更真誠對待大溪地本土藝術，不僅牽動人類學者的重視，德國橋派（Bücke）研究德勒斯登博物館的南太平洋雕刻作品，烏拉曼克（Vlaminck）、畢卡索與布拉克（GeorgesBraque）等人聚焦收藏研究、非洲原始藝術。墨西哥「壁畫之父」里維拉（Diego Rivera）停留巴黎期間，受高更影響明顯。巴西女藝術家阿馬樂（Tarila do Amaral）的畫風更是有高更的影子。

好的藝術品會重建價值觀，十九世紀末，高更就是引領風潮的佼佼者。

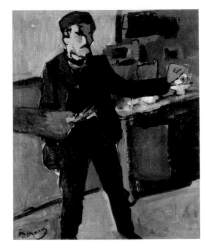

▲ 表現主義畫家德安的自畫像

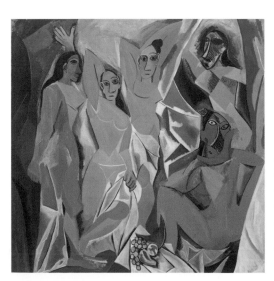

▲ 畢卡索 亞維儂姑娘　1907　油畫

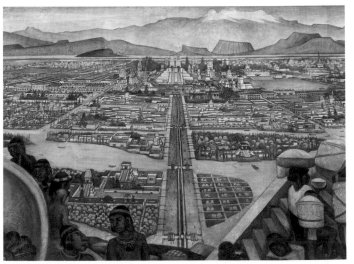

▲ 墨西哥「壁畫之父」里維拉畫的壁畫作品「阿茲特克時代的墨西哥城」

Part III

>10個高更印象

Noa Noa
Voyage de
Tahiti

異鄉人的蛻變
自畫像

性格堅強、毅力超人的高更，在自畫像顯露出的強硬個性及睥睨外界的眼神。透過他的自畫像，看到他意氣風發的姿態，身為野蠻人的自覺，在苦難之中的落寞，讓人感覺到一個畫家在尋找他心靈故鄉時，卻始終帶著異鄉之人的孤獨感。

高更看著自己，看著輪廓分明，線條硬朗的臉龐 以睥睨的眼神，也看著觀看他的那個人。

✚抑鬱中的堅毅

1888年，高更第二度來到布

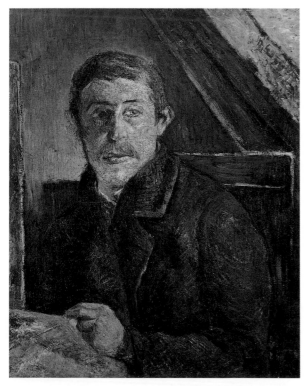

▲ 高更　畫架前的自畫像
1885　油彩‧畫布　65X54cm　私人收藏

列塔尼，停留在阿凡橋。這段時間，他那屬於明確的線條與濃艷的色彩，反映自然的真實感以及主觀情感的風格，已經發展成熟。這一年也是他和梵谷的友誼戲劇性發展的關鍵時刻，他在亞爾和梵谷一起作畫，互相激盪，也曾產生衝突，後來兩人在一場戲劇性悲劇之後，分道揚鑣。這段時間，正是這兩位被稱為「後印象派」代表畫家的藝術風格形成的時間。高更之所以如此堅持自己的主見，毫不妥協地和梵谷爭執不下，並不只是因他的個性強悍且意志堅定，或

是他浪蕩海上的水手人生經歷使他目空一切，或者說，迫於辭去證券行職員的穩定收入，在負擔五個小孩的家庭條件下，仍然不肯放棄繪畫夢想的高更的確有異於常人的毅力。而高更在1884年隨妻小回到丹麥時，在哥本哈根畫下生平第一張的自畫像〈畫架前的自畫像〉（1885）裡，在一事無成的抑鬱中留下堅毅的姿態。

✚介於真實與裝飾之間

回到巴黎，前往阿凡橋的高更，已經成為新一代畫家圍繞的導師，一件作於阿凡橋期間現藏於阿姆斯特丹的〈自畫像〉（悲）（1888），已流露出高更睥睨現實的眼神。硬朗的臉龐線條，帶著裝飾性效果的背景，混合了屬於個性的真實面和渲染了強烈聯想的色彩效果，既主觀又真實。這種緊緊執著於線條所概括的明確形象，以及準確筆觸的穩健描繪，配合著清晰

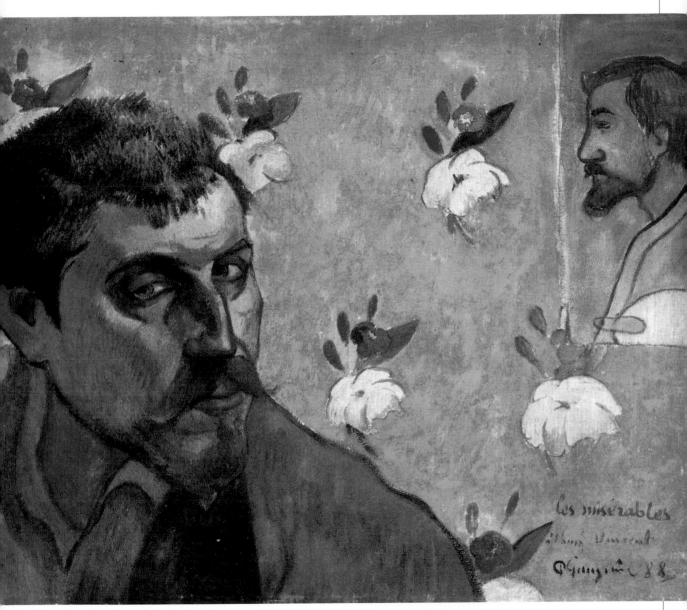

高更　自畫像（悲）
1888　油彩‧畫布　45×56cm
國立梵谷美術館

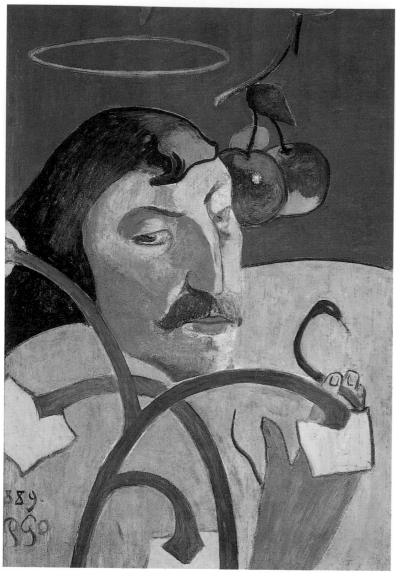

暗示著某種意味，正是一種傾向象徵的手法。在此之前，高更的自畫像其實是比較嚴肅而硬板的，然而一張他在次年的〈帶著光環的自畫像〉（1889），卻帶著遊戲的筆法，將自己畫成聖人，又以植物蔓藤般的線條圍繞著自己的頭像，並且將背景與前景以弧線切割為朱紅和黃色兩個區域，自畫像的面容更用一種概括的手法誇飾地呈現特徵。在這裡，真實的效果退居次要，而裝飾的色彩與線條，成為畫家宣示他這一時期的綜合主義的極端作法。1889年，高更與阿凡橋的綜合主義者畫友們和印象派畫家們在巴黎的伏比尼（Volpini）經營的藝術咖啡館（Café des Arts）舉行聯展，這一年他的畫作影響了當時在巴黎的那比畫派，隨後更有人因此來到阿凡橋圍繞在高更身旁。

我們可以說，高更大部分的自畫像顯露出他在阿凡橋地方所發展出來，介於真實性與裝飾效果的風格。尤其是他在前往大溪地之前的1889至1890年期間，高更開始大量使用明亮的黃色，他的色彩呈現於風景畫與靜物，富於聯想性，而在

的明暗效果所塑造出具有體積感的肖像畫，卻又將主題人物放在前景的邊角，達到構圖上雖不穩定卻具有突出力量的效果。畫面四分之三的面積全由濃艷的黃色佔據，卻以一種過於人工的手法整齊排列裝飾圖案，讓邊角的主題人物，以暗沉的色調以及具有重量的體積感，在

壓縮的空間中，和平面色塊分佈著裝飾紋理的背景互相拉鋸，卻又形成奇特的平衡感。

他在1888年所畫的這件依舊保持著寫實效果的肖像畫，已經注入了平面色塊和裝飾線條的元素，在背景中散發主觀情感的色彩，彷彿

人物上，尤其是自畫像，高更卻仍然保持個人畫像的真實感，一如他在〈有黃色基督的自畫像〉（見第88頁）那般強烈，除了偶而畫上光環的遊戲之作，他的自畫像，未曾放鬆雙眼透過鏡子凝視自己的形象；從早期到晚期，從巴黎到布列塔尼，甚至到大溪地，高更的自畫像都在透過不同的時空背景，甚至不同的繪畫背景，伴隨著每個時期的色彩特色或是妝點在平面色塊上的圖樣，讓我們看見高更對自己的形象，呈現於每段時期的背景之中，兩者的關係讓我們窺見高更對

於自己繪畫的風格伴隨自身形象的出現，帶有強烈的自覺。這令人想起梵谷也常在自畫像背景的牆上，畫出自己鍾愛的浮世繪木刻版畫或是浮世繪式的構圖。

➕ 塑造自我的意志

高更如此在意地凝視自己，也凝視他在背景中呈現的風格發展，然而他卻是個主張忽視現實、強調從現實中提煉繪畫元素的畫家，他最有名的一句話是「繪畫就是一種抽象的過程」。他從不執著自然現象的描繪，每一條線條、每一個造

型、每一片色彩，在他平塗的筆觸中呈現平坦色面和裝飾效果，都提醒我們高更從阿凡橋發展出的色彩效果與簡化造型的主張。

有意思的是，我們在一張1891年〈手持調色盤的自畫像〉，卻看見姿態拘謹而近乎俗套構圖，這是幾乎所有畫家都會畫上一張的手持調色盤的自畫像，高更戴著厚厚的呢帽，披著藍色大衣，手持調色盤，彷彿對著鏡頭裝腔作勢，然而他的面孔又過於嚴肅，像是一個剛剛學畫的業餘畫家常見的姿態，但

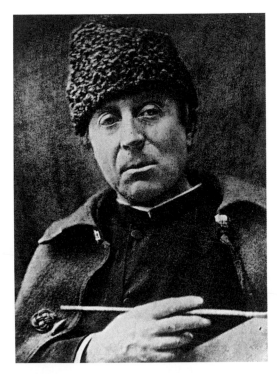

▲ 高更照片

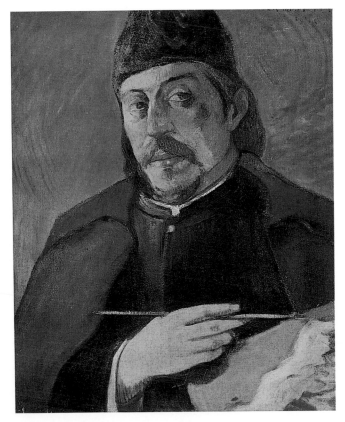

▶ 高更　手持調色盤的自畫像
1891　油彩‧畫布　55X46cm　私人收藏

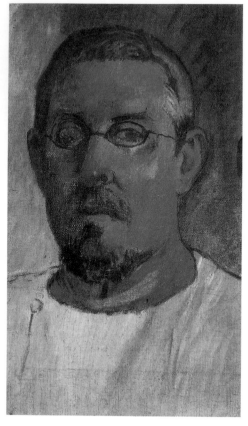

▲ 高更　側面肖像
1896　油彩‧畫布　40.5X32cm
私人收藏

▲ 高更　高更過世當年完成的最後一張自畫像
1903　油彩‧畫布　41.5X24cm
瑞士巴塞爾美術館

這卻已是距離他第一次手持調色盤的1872年足足有二十年光陰。

　　畫面的色彩極為單純，朱紅色背景烘托著藍色外套，黑色呢帽與衣服烘托著略偏黃的膚色，在僅有四、五種色相的畫面中，高更顯現出他簡化造型與色彩的手法，更有趣的是，這是一件依據他在當年所拍攝的一張黑白照片所畫的畫像，也許可以解釋為何這張畫的色彩如

此之少，因為他面對的是畫家記憶中衣著和呢帽的色彩，至於背景則是他經營色彩的自由，高更既然可以從真實自然中提煉色彩，也就能從黑白照片裡賦予色彩，其中的因果雖是逆向的歷程，卻共同指向畫家面對表現自己容貌的題材所顯露的自由。

＋一心成為野蠻的法國人

　　我們有理由相信他在許多年後

在大溪地所畫的一件〈側面肖像〉（1896），更是這種觀念下的產物。當時高更再度前往大溪地，這時候他開始為寂寞與孤獨所苦，健康也受到影響，然而從這一件帶著高傲的形象看來，恐怕是他這一生中所顯現最堅毅而富意志力的形象。當然這是畫家塑造自我的最有力證明，一方面由於側面像是無法經由鏡子觀察而來，很可能這也是一張以照片為根據所作的畫像。即

使不然，這張畫像特別強調他挺直又倨傲的鼻樑，提醒我們高更有著祕魯血統，他的外祖母特利斯坦即是有著強悍生命力的祕魯女子，令人驚訝的是，這張位於大溪地的自畫像，色彩沉著，帶著土黃、綠棕以及黑色調子，彷彿將他在歡愉之地所煥發的野性與華麗的色彩暫放一旁，卻更專注在自己的形象著墨。

這件側面肖像彷彿是一件浮雕，也令人不禁聯想起他曾在稍早的1894至1895年停留巴黎期間所塑造的一件〈野蠻人〉（Oviri，Self-portrait the Savage，後來在1926年翻成銅）頭像浮雕，如他所說的「祕魯來的野蠻法國人」。

性格堅強、毅力超人的高更，在自畫像顯露出的強硬個性及睥睨外界的眼神，讓人很容易解讀他從文明社會毅然趨向原始部落的決心。然而高更在遠離家人、難獲知音的異鄉，也曾飽受孤獨之苦，甚至健康受到打擊，也極少顯露性格中軟弱陰沉的一面。就在他塑造如祕魯人野蠻的側面肖像畫之後，高更也曾留下一幅至今最大一件〈在苦難之地憔悴的自畫像〉（1896）。次年，高更的女兒去世，他再返回大溪地的次年，陷入

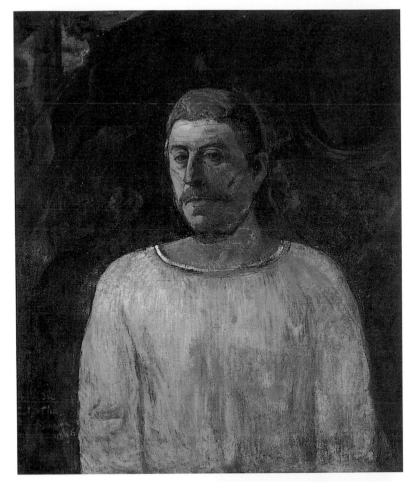

▲ 高更　在苦難之地憔悴的自畫像
1896　油彩·畫布　76X64cm
巴西聖保羅美術館

深深的哀痛，畫下了〈我們從哪裡來？我們是誰？我們要去哪裡？〉（1897-98）對生命的質疑。我們透過高更的自畫像，看著他意氣風發的姿態，經歷了身為野蠻人的自覺，到苦難之中的落拓形象，讓人彷彿感覺到一個畫家在尋找他心靈的故鄉，卻始終帶著異鄉之人的孤獨感。

▲ 高更　奧維利（野蠻人）
1894-95，1926　翻銅　35.5X33.5cm
加州凱爾頓基金會收藏

捕捉質樸無華的生活氣息
布列塔尼

他對巴黎無所眷戀，卻寧願把時間留給布列塔尼，布列塔尼的阿凡橋彷彿才是他在法國的家鄉。如果要為高更的繪畫生涯尋找座標，大溪地是他的心靈故鄉，布列塔尼則是他藝術創作的轉捩點。

✚ 從印象派聯展開始

高更的藝術生涯，可以說是從參加印象派聯展開始展開的，他在巴黎參加的印象派畫展，從1879至1886年，共達五次之多，他早期的某些作品留下了印象派那種分析式的色彩表現，以及秀拉與席涅克（Paul Signac）在第八次印象派畫展所展出的點描派（Pointillisme）技巧風格，這些風格曾經讓人們把他跟印象派團體聯繫在一起，更何況他所參加的聯展次數，遠遠超過雷諾瓦和希斯里等「真正的」印象派畫家。

可是，人們很少記得他在1886年最後一次印象派畫展結束之後，前往布列塔尼重新開展他的風格之前，他全心投入繪畫創作已三、四年，而距離1872年他開始拾起畫筆當一個業餘畫家，也已經長達十五年。今天我們從高更的繪畫重新檢視他在採用印象派分析色光的風格之前，曾經持續過一段以柯洛和畢沙羅那種傳統的風格，一件〈遠望伊埃納橋的塞納河〉（1875），就是高更還保留著固有色來描繪景物、推展空間，並且試圖以濃厚的顏料與筆觸的塗繪技巧，留下巴黎風景的傳統風格。這件作品以三分之二的天空和三分之一的塞納河面與堤岸的空曠空間，顯露出高更對於當時印象派關注的天光水影所產生的興趣，就在印象派聯展（1874）的第二年，高更仍舊維持著偏向於傳統風格的風景畫，而這件作於同年的〈白楊木風景〉（1875）則更令人聯想起柯洛和畢沙羅的風格。

▲ 高更　遠望伊埃納橋的塞納河
1875　油彩・畫布　65X92.5cm　巴黎奧賽美術館

✚ 前往布列塔尼

高更很快就脫離了傳統風格，也把他從印象派所受到的影響流露

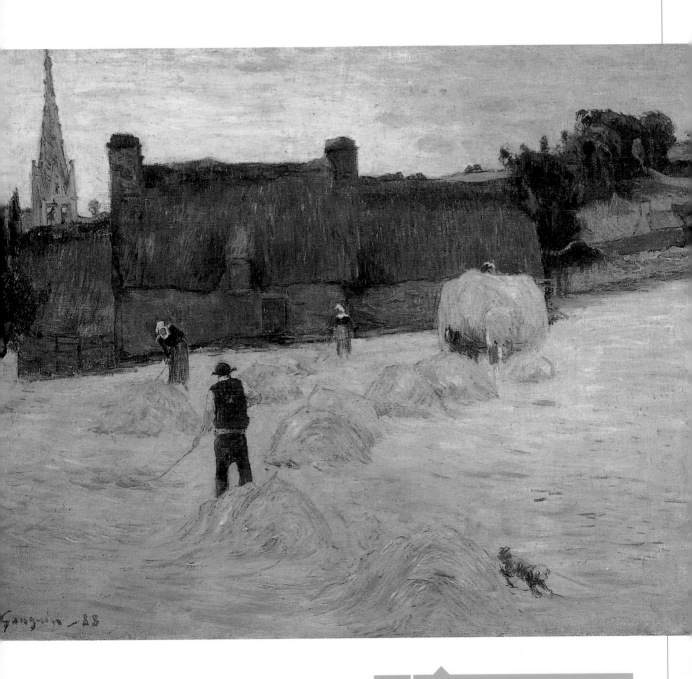

高更　曬乾草

1888　油彩‧畫布　73×92cm
奧塞美術館

靈感的地方，尤其是高更後來決定停留的阿凡橋，這裡彷彿是三○年代畫家們離開巴黎到楓丹白露去尋找新靈感的創作泉源。高更離開巴黎前往布列塔尼還有一項經濟因素：布列塔尼恰巧是減低生活支出並且提高作畫靈感的新天堂。

布列塔尼地方的特殊服裝與風土習慣，對法國內地人來說是極為特殊的文化。布列塔尼（Bretagne）就是不列顛（Brittany），而英國則是大不列顛（Great Brittany／Grand

在畫面上，不過，在1886年前往布列塔尼尋找作畫靈感的前一年，他先到諾曼地半島作畫，在〈迪埃普海岸〉風景中，還可看到他採用印象派的細碎筆觸和純色，表現晃漾的波浪和天光，而〈飲水的牛隻〉

裡將畫面綴成織錦的色彩筆觸，也透露了高更更感性地運用色彩的傾向；他到了布列塔尼後，很快地，便拋棄印象派那種客觀效果的描寫，以及對於色彩分析式的技巧。布列塔尼彷彿是一個畫家尋求新鮮

▲高更　飲水的牛隻
1885　油彩・畫布　81X65cm　米蘭市立美術館

▶高更　迪埃普海岸　1885　油彩・畫布　71.5X71.5cm

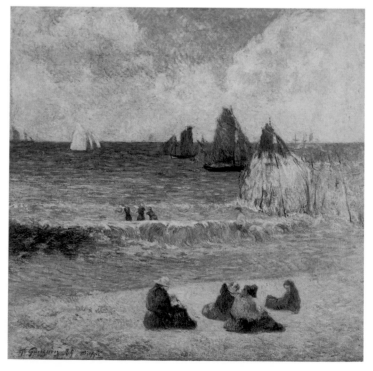

Bretagne）。布列塔尼在地理上雖歸屬於歐洲大陸，文化上跟統一的法國卻有著不一樣的色彩，布列塔尼語至今仍是當地引以為傲的一種地方方言。離開巴黎，前往布列塔尼半島，去尋求作畫靈感的畫家，彷彿帶著三〇年代前往楓丹白露森林區尋求風景靈感的巴比松畫派，尋求在城市文明之外的另一個新的創作動機。

高更在這裡發現了他所鍾意的樸實生活和獨特風景，他畫著普爾度（Pouldu）附近的〈貝朗傑內海邊牧牛〉（1886）的海岸激浪，

也畫著〈草地上的牧羊人與牧羊女〉（1888）談話的靜謐氣氛。還有那帶著濃厚的生活氣息，卻又意象單純而調子溫和的〈曬乾草〉（1888），把農閒時節的勞作，籠罩在逆光散漫的情景中；風景、人物與生活的真實感，融入脫略細節的單純造型與柔軟的色彩中，烘托成寧靜的詩意。

後來我們所知道的阿凡橋，便聚集了一批以高更為中心的畫家，那時已參加過五次印象派聯展的高更，在外省的

▲ 高更　草地上的牧羊人與牧羊女
1886　油彩·畫布　73X92cm
布魯塞爾比利時皇家美術館

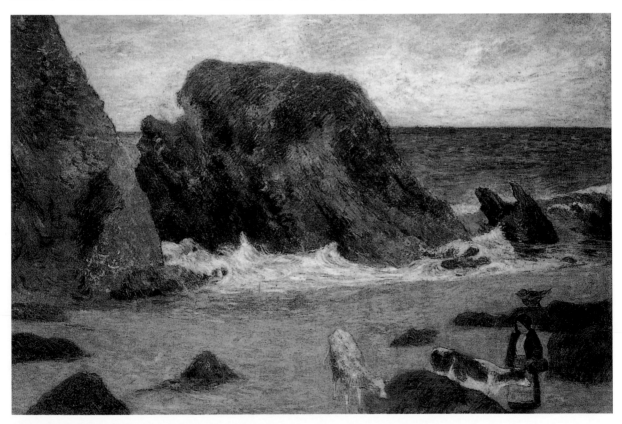

▲ 高更　貝朗傑內海邊牧牛　1886　油彩·畫布　75X112cm　私人收藏

這些畫家群當中也頗有名聲，加上高更個人堅毅的個性、不跟隨巴黎畫壇的勇氣，都吸引著年輕畫家的跟隨，其中以貝爾納、塞魯西耶和德尼最為知名。

✚ 創作生涯的第一個分野

布列塔尼不僅僅是憑著獨特濱海風光吸引畫家前來取景作畫，更重要的是它特殊的風土文化，在巴黎人眼中帶有法國本土文化所少見的異鄉情調，也由於至今仍保有鮮明的風土意識；布列塔尼的語言、風俗生活，以及顯露在外的服裝特色等等，都反映在高更的畫作之中；無論是他初到布列塔尼時畫著〈布列塔尼婦女聊天〉（1886），這些富有當地特色的人物造型與伴隨而生的生活意趣；或是在綜合主義已經成熟1889年，把〈美麗的安

琪兒〉（1889）盛裝的模樣，畫在裝飾性極強的平面背景中，構成富有象徵意味的聯想畫面，布列塔尼農村婦女的服裝，成為高更脫離巴黎藝術氛圍、重新尋找美感的一個重要意象。

如果我們要為高更的繪畫生涯尋找座標，那麼布列塔尼和大溪地可說是他創作生涯的前後兩段分野。而布列塔尼更連繫著高更在巴黎時期的印象派風格，以及更早先他停留在傳統風格的嘗試階段，這些試探與徬徨，都將在他前往布列塔尼之後得到明確的決定。他在阿凡橋所發展出的風格，將提供他在藝術創作上造型與色彩的表現基調；大溪地純然是尋找心靈的故鄉，對於色彩與造型的風格，高更已經在布列塔尼完整形成了；附

帶地說，高更花了九個禮拜與梵谷相處的南法之行，也可以說是布列塔尼階段的一個意外插曲，因為他在割耳朵事件後離開亞爾，回到巴黎，不久又轉往阿凡橋繼續作畫。

高更在1891年前往大溪地之前，曾經數度前往布列塔尼，在這之間，他曾經於1888年有會晤梵谷的南法行，而在1893年他已經去了大溪地，卻因為健康因素返回巴黎，停留二年之久。這二年他在巴黎辦了一次個展，於1895年再度前往大溪地之前，他又在1894年從春天到秋天在布列塔尼待了將近九個月。他似乎對巴黎無所眷戀，卻寧願把時間留給布列塔尼。或者，他還必須跟巴黎的畫廊以及文壇友人們聯繫，舉辦畫展，籌措經費，除此之外，布列塔尼的阿凡橋彷彿才

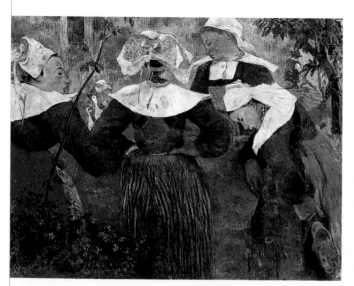

▲ 高更　布列塔尼婦女聊天　1886　油彩·畫布　72X91cm

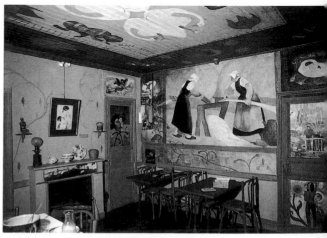

▲ 布列塔尼普爾度當地旅館用高更的畫作重新裝璜餐廳

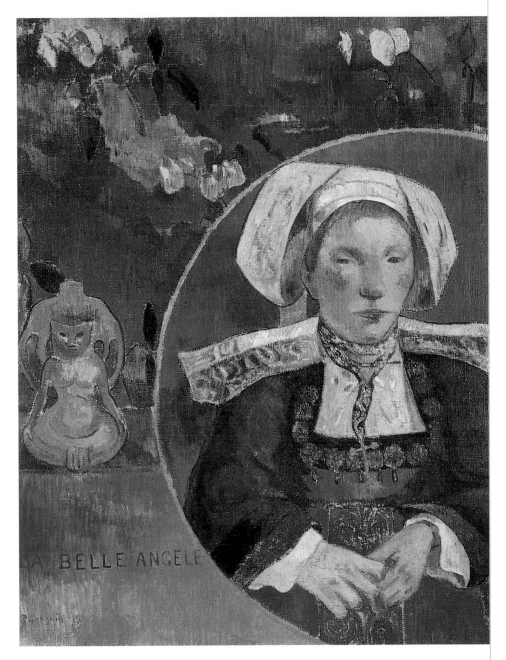

▶高更　美麗的安琪兒
1889　油彩・畫布　72X73cm
巴黎奧賽美術館

是他在法國的家鄉，然而在逗留一段時日之後，他終究要離開法國回到大溪地。

✛在法國的故鄉

　　從1891年到他去世的1903年，十二年當中，高更的生命彷彿擺盪在布列塔尼與大溪地之間，偶爾留在巴黎，意外地前往南法，或是決定性地來回哥本哈根，巴黎彷彿是一個經過的所在，而布列塔尼，從春天到秋天每次總超過六個月的停留時間，變成高更在法國的落腳之地，彷彿在離開大溪地的時候，布列塔尼才是一個暫時停留的角落，而高更在大溪地因為病痛幾度要回到法國的念頭，讓大溪地這個樂園之地又成為令他感到孤獨的異鄉。高更擺盪在法國的海角之地布列塔尼和南太平洋的大溪地群島之間，相對於遠在哥本哈根的妻子與兒女，高更成為一個完全孤獨的畫家。

　　我們驚訝地發現，高更對於風景的感受、對於人物的興趣、對於靜物反映生活的氣息，總是呈現在線條與色彩的主觀詮釋之中，這種主觀詮釋在轉移到大溪地那帶著濃厚異國情調之前，已經洋溢在他布列塔尼時期的畫作中。或許對高更而言，布列塔尼才是這位出生在巴黎，卻在少年時遊蕩海上的水手眼中的故鄉之地。

象徵主義的先驅
佈道後的幻象

高更的象徵主義未必像文學家和詩人那般，琢磨著穿透現實世界的表象，去探觸神秘的經驗，然而他的繪畫卻藉著線條所囊括的事物，平坦的色彩，滑向一個不可解釋而意味深長的聯想。

象徵主義是一個文學上的風潮，在巴黎以馬拉梅（Stéphane Mallarmé）為主的文學圈子，興起一股超越現實與感官以探觸神秘境界的主張，然而繪畫上象徵主義的回聲，卻呼應在遠離巴黎的布列塔尼半島，以高更為中心的阿凡橋畫派，由綜合主義所延伸出的一個巧合。

高更在1886年第一次來到阿凡橋，一方面想離開巴黎尋找靈感，再者也因為經濟上的問題，想到一

▲ 高更　佈道後的幻象速寫
1888-9 油彩　73X92cm　阿姆斯特丹梵谷美術館

個生活花費比較少的地方，但創作的因素應該比較重要，因為阿凡橋早在高更來到這裡之前，就已經是許多畫家前來尋找異鄉風味與特殊景觀的「名勝」。

這裡的生活簡單，花費甚少，是巴黎所不能夢想的條件，另一方面高更又讚揚此地民風與文化特色，說出了他認為的藝術就該是「木鞋在花崗岩土壤行進，隱約聽到沈重、強有力的聲音回響」，這顯露了高更對一切事物提煉成具有力量的簡單原則，然而他在這裡發展出的風格，不僅是簡化造型的趨勢，更包含了他最為人驚艷的色彩感受。他的畫作一方面呈現令人感到新鮮的布列塔尼風光的自然氣息，另一方面又大膽傳遞出個人的高

亢興致，這種揉雜了客觀效果與主觀情感、綜合了單純線條所概括的明確造型、平坦的色彩塊面所突顯的裝飾性與聯想的寓意，包含著既簡化又豐富的效果，就是高更所說的「綜合主義」。

✛ 知音貝爾納

高更的個性中果決明快的一面，已經足以塑造他的個人風格，然而他的綜合主義理論與技巧之所以能臻至完備，卻受益於一位小他將近二十歲的青年畫家貝爾納，他提出了色彩與線條概括造型的技術與理論，爾後由高更完善他的綜合主義，並呼應了當時文學界所興起的一股象徵主義趨勢，這股趨勢在繪畫上找到了彷彿是源自同一種超越現象的神秘經驗。

高更在參加五次的印象派聯展之後的1886年來到阿凡橋，已經是當時小有名氣的畫家，因此貝爾納

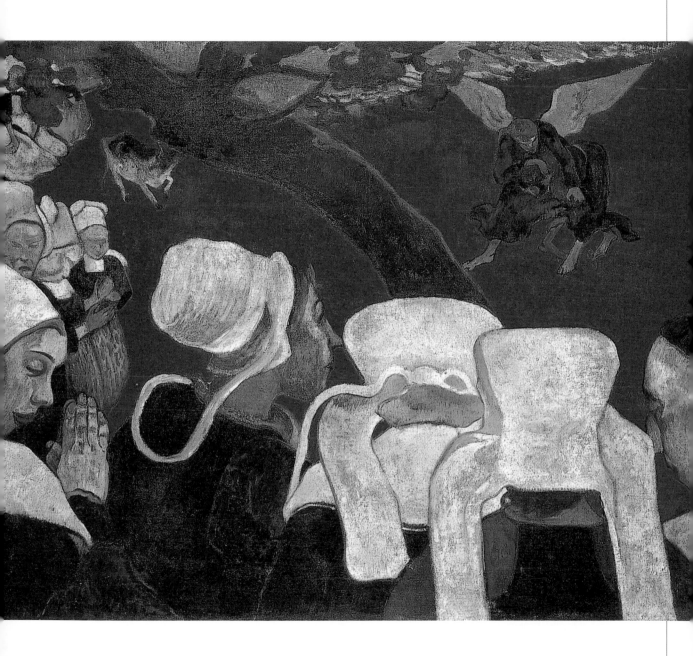

高更　佈道後的幻象──雅各與天使的摔角

1888　油彩‧畫布　74.4×93.1cm
愛丁堡史柯特蘭德國家畫廊

▲ 高更　海浪　1888　油彩‧畫布　60X73cm　私人收藏

◀ 高更　深淵上　1888　油彩‧畫布　72.5X61cm　巴黎裝飾美術館

縝密思緒所建構的理論，便由高更作為代表，形成了大家印象中的象徵主義，高更由綜合主義蛻變成象徵畫派的先驅者，也由於詩人馬拉梅的文學圈子對高更的推崇，更由於高更在前往大溪地之前，一篇由馬拉梅文學圈的年輕詩人奧里耶（Albert Aurier）特意寫了一篇文章〈高更──象徵主義的繪畫〉，從此高更成為象徵主義的宗師，雖然因此忽略了貝爾納的功勞，而造成後來兩人友誼的決裂，但其他仍有慕名而來的年輕畫友如塞魯西耶和德尼等人也在阿凡橋跟隨高更，甚至在他的指導之下畫出了呼應象徵主義神秘內涵的畫作。

✚ 神秘的幻象

　　若說高更最有名的一件象徵主義畫作，應該是他的〈佈道後的幻象──雅各與天使的摔角〉（1888），畫裡呈現了一群穿著布列塔尼地方服裝的婦女，在眾人圍繞之下的一片鮮紅背景之中，兩個打架人物的幻象，這件作品描述聖經故事中雅各與天使摔角的情景，卻出現在一群布列塔尼婦女的圍觀之中；畫作引用宗教主題，卻捨棄敘述的文學手法，而摻入了當地風土文物，並且以鮮濃的紅色鋪滿議論紛紛的畫面。他把裝飾性的平坦色面與勾勒形象的清晰線條，大膽地剪貼在一個無須敘述故事，卻由現實與經典並陳在同一個時空中，揉和出一種既富想像力又具神秘感的奇怪影像，而稱之為幻象。

　　這幅被譽為象徵主義畫派先驅的作品，奇妙地帶有地方風土、宗教主題，與象徵意味的多重趣味，還帶有濃郁的神秘感；更奇妙的是一切元素綜合在有力的線條造型和單純強烈的色彩之中，即使象徵主義的繪畫技巧並非高更一人所獨創，然而這件作品的出現，卻毫無疑問地證明高更作為象徵主義繪畫的代表人物，的確當之無愧；在布列塔尼受人環繞的高更，於前往南法的前一個月，給梵谷書信中，將這張畫的草圖寄給遠在亞爾孤獨的梵谷。

✚ 意味深長的聯想

　　高更〈佈道後的幻象──雅各與天使的摔角〉的大紅色，更在紅色桌子的靜物畫〈葛羅奈克的饗宴〉（1888）中，散放著揉和了他

費心思索與濃烈感受的力量。這一年，他早已在〈海浪〉（1888），和〈深淵上〉（1888），剪出他的色彩造型；後來，他更在滿溢黃色的〈黃色基督〉（1889，見第86頁），以及碧綠深濃的海洋所圍出的鮮橘色的〈普爾杜海灘〉（1889），鋪蓋他的色彩濃度——深紫的礁石，橘黃的岩塊、黑色的乳牛、青綠的草地、雪白的浪花、深藍色的海水…，風景的元素重新被詮釋，空間感與光線的效果則全被畫家忽視，而色彩的強度、形象剪影壓成平面，一切在壓縮中增強了濃度。

高更的象徵主義未必像文學家與詩人那般，琢磨著穿透現實世界的表象而探觸到神秘的經驗，然而他的繪畫卻藉著線條所囊括的事物，經由壓縮成平坦的色彩，滑向一個不可解釋而意味深長的聯想；他這種訴諸主觀，沒有確定目標的想像，正是巴黎的象徵主義文學在海角的布列塔尼找到繪畫的回音。

值得注意的是，高更在1888年秋天的下旬前往亞爾和梵谷會合之前，他已經是布列塔尼地方阿凡橋畫派的領導者、巴黎象徵主義文學

圈所推許的象徵主義代表畫家。來到南法兩個月期間，後來留給世人的印象卻是和梵谷因為一個妓女爭風吃醋，鬧出割耳朵慘劇的傳聞人物，當他離開梵谷回到巴黎不久，他又重新回到阿凡橋旅行作畫。

在一般人印象中，高更這短暫的象徵主義與綜合主義風格的先驅者，還比不上他跟梵谷所經歷的戲劇化人生，而他後來給世人的印象更是一位來自文明社會的大溪地野蠻人。

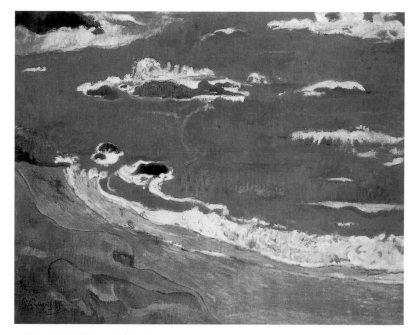

▲ 高更　普爾杜海灘　1889　油彩·畫布　73X92cm　私人收藏

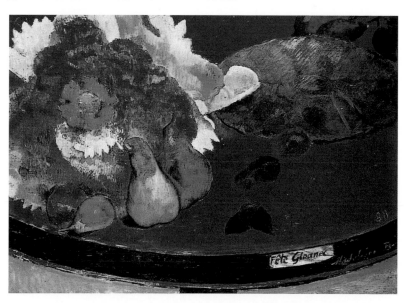

▶ 高更　葛蘿奈克的饗宴
1888　油彩·畫布　38.1X53cm　法國奧爾良美術館

相濡以沫的創作情誼
描繪向日葵的梵谷

兩個畫家懷抱同樣的藝術熱情，卻抱著分歧的理念，創作風格雖曾有過短暫重疊，但高更畢竟是從自然界抽繹出獨特造型與主觀色彩，梵谷則從未放棄他熱烈的感受。

談到高更的朋友，最重要的當然是梵谷，而高更在世人的印象中，是跟梵谷的友誼與悲劇緊緊的連結在一起的。

高更在阿凡橋，畫友們圍繞著他，使他充滿自信的發展出綜合主義的技法與理論，年輕的貝爾納也回饋了他對風格與技巧的思維，而那比派的年輕畫家德尼和塞魯西耶也都支持他的創作，巴黎以馬拉梅為中心的象徵主義的文人圈，則將他看成象徵畫派的傑出代表。他在前往亞爾和梵谷會合之前，已經是布列塔尼地方阿凡橋畫派的領導者，來南法與梵谷相處的兩個月期間，後來留給世人的印象，甚至是和梵谷因為一個妓女爭風吃醋，鬧出割耳朵慘劇的當事人。事件之後，他離開梵谷返回巴黎，不久，他又重新回到阿凡橋旅行作畫。

高更在1888年秋天，決定離開布列塔尼，前往亞爾與梵谷會面。

✚ 創作上的知音

他在亞爾待了九個禮拜，他們日夜期待見到彼此，共同創作，實現梵谷心目中的南方工作室，而高更也正好擺脫在布列塔尼經濟拮据的窘狀，經由梵谷的建議，讓弟弟西奧資助高更前往亞爾的旅費，甚至每個月西奧供給梵谷的生活費，提高金額，讓高更得以分享，條件是高更跟梵谷的畫作，之後讓西奧經手，梵谷體貼的說這也算是一項投資。

就這樣，高更在一個葡萄就要成熟的季節來到南法，這時梵谷已經畫了他的〈金黃色麥田〉（1888），也期待著高更住下，〈黃色的房間〉（1888），掛上他在兩個月之間畫的〈向日葵〉（1888）系列，而高更也在冬天的十二月這段期間畫了一張〈描繪向日葵的梵谷〉的肖像畫，距他在布列塔尼所畫的黃色背景的〈自畫像〉（悲，見第64頁）也才大約半年。在畫裡，高更把梵谷畫作裡的黃褐色，鋪陳在整個畫面之上，與梵谷不同的是他並未採用綿密筆觸描繪主人翁，他延續表現〈佈道後的幻象〉用的深色線條勾勒形象，再用黃色鋪陳向日葵的花朵以及梵谷整個人，甚至在背景之中以黃色穿越整個畫面，不可理喻地宣示他在阿凡橋曾經自信而熟練的用色手法。

✚ 高更筆下的梵谷

這件高更〈描繪向日葵的梵谷〉的肖像畫，再次印證畫家所說的「繪畫就是一種抽象」的見解；畫家雖然畫出人物的特徵，卻放棄細節的描繪，將事物中最基本的造型與色彩提煉出來，重新佈置在畫布之上。在這裡，梵谷手握畫筆，顯得不像兩位畫家平日所畫的自畫

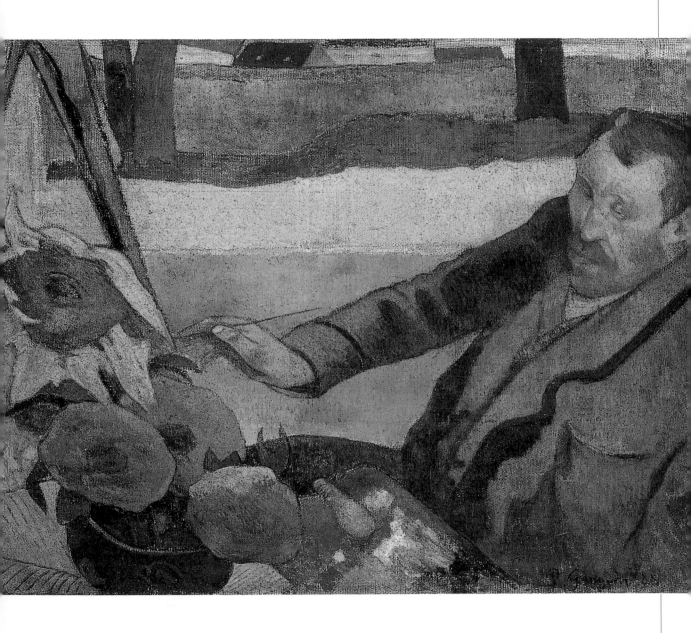

高更　描繪向日葵的梵谷
1888.12　油彩・畫布　73×92cm
國立梵谷美術館

▲ 高更　亞爾‧阿里斯坎的墓地　1888　油彩‧畫布　91X73cm　巴黎奧塞美術館

▲ 梵谷　亞爾‧阿里斯坎的墓地
1888，11月　油彩‧畫布　73×92 cm　庫勒－慕勒美術館。

像那樣精神奕奕，反而看來有些悠閒，甚至慵懶。令人驚訝的不只是黃色色調被誇飾出來，更由於人物與背景所籠罩的黃色畫面中，卻有一塊鮮藍色的平坦色面橫過畫心，由向前伸出畫筆作畫的右手切割為不規則的兩面，這塊藍色來得突兀卻又鮮明異常，不能不說是畫家帶著極強的主觀意識所注入的色彩，在整片原本顯得和諧的黃色調畫面中，跳出一塊引起空氣波動的藍。

向日葵是夏季的花朵，秋天之後將要收割榨油，然而這件作品卻完成於1888年冬季，顯然高更所畫的這件梵谷肖像畫，跟描繪自己手持調色板的自畫像一般，是不需要寫生就能完成的作品。十二月已經不是向日葵的季節，但向日葵卻是梵谷的代表，是梵谷從夏天到秋天盼望高更來到亞爾飽含熱情的友誼的象徵，也是黃色這個色彩得以發揮的憑藉，因此這件高更描繪梵谷寫生向日葵的肖像畫，也回應了梵谷以兩幅〈向日葵〉相同尺寸

（92x73cm）對他的友情，不過這件作品高更並未直接送給梵谷。

✚同一主題，不同詮釋

高更跟梵谷兩個人在亞爾結伴作畫，梵谷帶領高更到古羅馬廢墟的墓園阿里斯坎（Les Alyscamps）寫生，高更在亞爾期間畫著〈阿里斯坎的墓地〉（1888）卻幾乎簡化了這片古蹟的地標，他畫著南法的風景，卻維持著布列塔尼的技巧，畫出色彩更為明艷、造型略為鬆散柔軟的筆觸，呈現的仍是綜合主義的風格。這種色彩與線條的手法也短暫地影響了梵谷這時期的表現，梵谷在高更影響下也畫出了格調相近的〈阿里斯坎的墓地〉（1888），甚至梵谷生前唯一一件賣出的畫作〈紅色葡萄園〉（1888，11月）也帶有高更的硬邊造型與平塗色面，而一同寫生

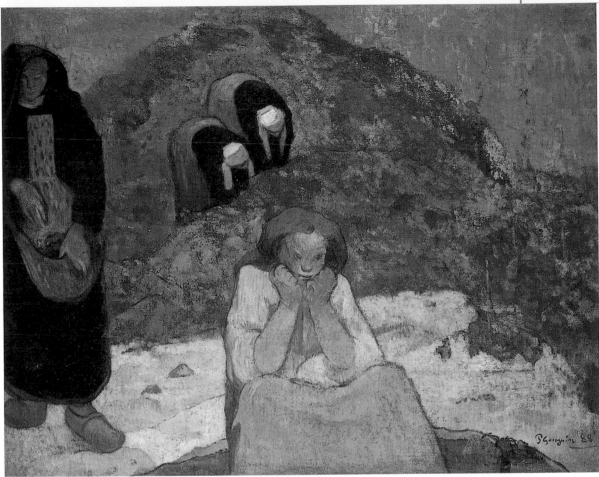

▲ 高更　葡萄收穫（人間的悲劇）
1888　油彩‧畫布　73X92cm
丹麥奧德普加特美術館

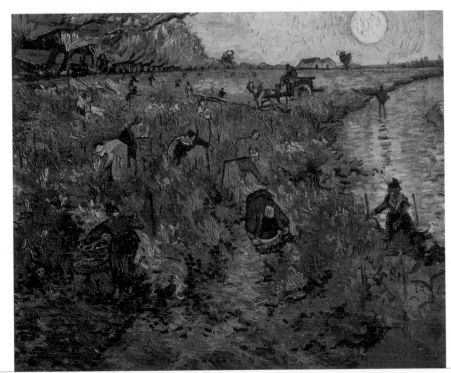

▶ 梵谷　紅色葡萄園
1888.11　油彩‧畫布　75X93cm
俄羅斯莫斯科普希金美術館

▲ 高更　亞爾‧阿里斯坎的墓地秋日落葉
1888　油彩‧畫布　72.5X92cm

的高更卻以「葡萄收穫」的主題，畫成「人間悲劇」的畫面，自信地誇示他主觀的詮釋。

　　兩人結伴在羅馬遺跡寫生作畫，梵谷受到高更影響，畫出更接近浮世繪版畫的平坦色面，與深濃線條勾勒造型，不免帶有高更的色彩與造型特徵，然而梵谷對於自然現象的真實感仍十分執著。高更在亞爾也畫下了將近二十件風景畫，如〈亞爾‧阿里斯坎的墓地秋日落葉〉（1888）難得地透露出高更對南法明亮的色彩感受，雖說不能算

是梵谷的影響，對於早已把印象派式的光線效果揚棄的高更而言，他在亞爾時期的風景畫卻也重新反映著南法光線的明亮。這些畫作後來高更在離開亞爾之後帶回巴黎，連同他在亞爾所做的其他風景畫，為我們留下一段記錄，在兩位畫家的友誼轉變為衝突的戲劇化人生傳奇之外，還作為他們在這一段期間，互相在藝術上的影響見證。

　　然而，看著高更在亞爾所畫的〈亞爾夜晚的咖啡店（紀諾夫人）〉（1888，11月）和梵谷的

〈紀諾夫人〉（1888），那比高更還更大膽直率的艷黃背景，難道不會令人聯想起浮世繪給予兩人的影響，是那麼清晰而無法掩蓋？無論是否經人詮釋其中含有象徵的意味。

　　兩個畫家懷抱同樣的藝術熱情，卻抱著分歧的理念，創作的風格雖曾有短暫重疊，但高更畢竟是從自然界抽繹出獨特造型與主觀色彩，梵谷則從未放棄他熱烈的感受，要從筆端把自然的真實感呈現出來。

▲ 高更　亞爾夜晚的咖啡店（紀諾夫人）
1888.11　油彩‧畫布　73X92cm
俄羅斯莫斯科普希金美術館

▶ 梵谷　紀諾夫人
1888　油彩‧畫布　90X72cm
紐約大都會美術館

對宗教的好奇與探索
黃色基督

基督教,對於這個自命為「野蠻法國人」的畫家,恐怕也並未在他人生抉擇上佔據決定性的影響,反而是創作上的動力,讓他藉由色彩與轉換情境的手法,來汲取在宗教中那帶有一絲神秘氣息的意義。

1889年是個奇特的年代,高更的心理擺盪在許多的選擇中,而他也畫了幾件傑出的宗教主題之作。

高更在1888年離開亞爾後,回到巴黎,想要離開巴黎,卻又不能實現他前往馬達加斯加島的願望。次年春天,他再度回到布列塔尼阿凡橋,畫了幾件重要作品。從春天到秋天他待了大半年,第三度來到阿凡橋,他畫了〈黃色基督〉和〈綠色基督〉,而梵谷這時從亞爾搬到了聖雷米(Saint-Rémy),住進精神病療養院。同一年夏天,當梵谷畫著〈星夜〉與〈麥田上的絲柏樹〉,高更在阿凡橋畫著他的〈黃色基督〉,這令人無法不聯想到宗教的主題,卻是高更在布列塔尼的一個自覺的選擇。其實,他在前往亞爾之前的1888年所畫的〈佈道後的幻象——雅各與天使的摔角〉(1888)就已經飽含宗教的寓意了。

石頭雕的基督像在布列塔尼地方常出現於十字路口或城郊地界,這種表現耶穌基督受難的形象,給予信徒單純又明確的信念,提醒著人們基督教信仰無所不在的力量。當高更以黃色作為木十字架基督像的主題造型,置入一個他重新詮釋的平原風景與山脈樹木所形成的空間中,並且搭配了穿著傳統服飾的布列塔尼地方鄉下婦女,形成一個混揉了現實與象徵意味的影像。

✚ 虔敬的氣息

高更以阿凡橋附近特雷馬羅(Tremalo)教堂裡的木雕基督的形象,對照布列塔尼婦女的虔敬姿態,傳遞出溫和又堅定的信仰;面對他眼中這種令人羨慕在心靈上單純的「迷信」,畫家在傳遞信仰主題的同時,他也藉著布列塔尼地方既尋常又具有代表性的事物,來作為他詮釋色彩的憑藉。黃色與綠色變成這兩件基督主題的色彩元素,以黃色基督為例,三位身着深藍色長裙的婦女,頭戴白色頭巾,頭巾的色彩呼應了耶穌裹著的腰布,原本應是色彩木雕的基督像,竟有著與真人服裝同樣質地與色澤的腰布,高更將現實的形象與象徵元素互換、交替呼應,這手法讓布列塔尼婦女戴著的頭巾、她們的膚色,甚至跌坐在地上時深色服裝之前所繫的亮色裙裳,濃艷飽滿,而基督雕像明艷的黃色,和一片戶外風景中平原與山脈樹木也同樣籠罩在黃色的世界中,明朗平靜地散發著虔靜的氣息。

> **高更　黃色基督**
> 1889　油彩・畫布　92.5×73cm
> 紐約州水牛城歐布萊特・諾克斯美術館

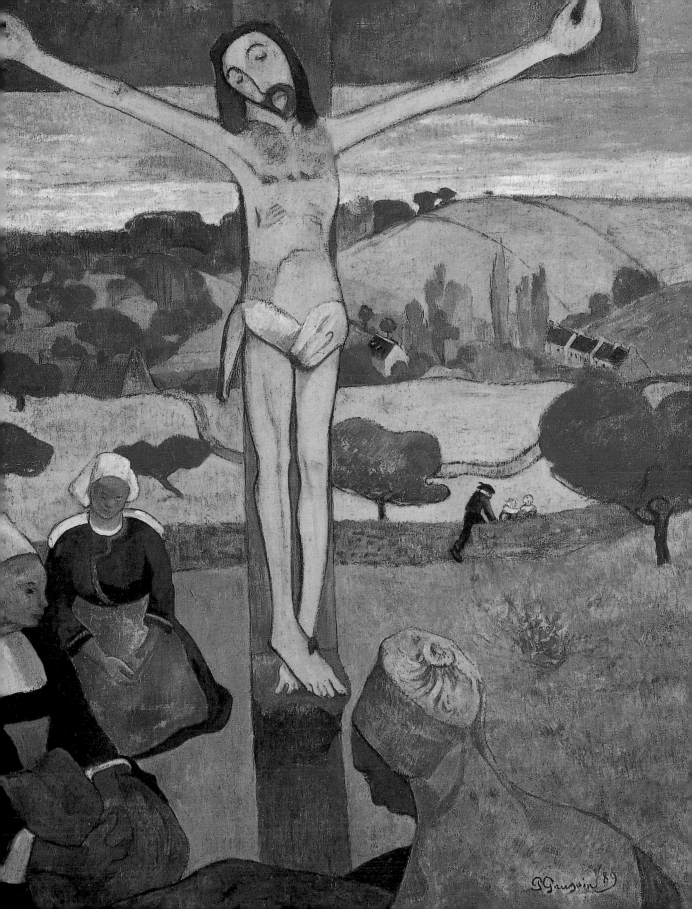

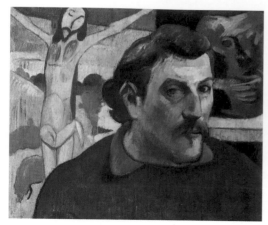

▲ 高更　有「黃色基督」的自畫像
1889-90　油彩‧畫布　38X46cm　巴黎奧塞美術館

◀ 布列塔尼常出現在
路口的基督石像

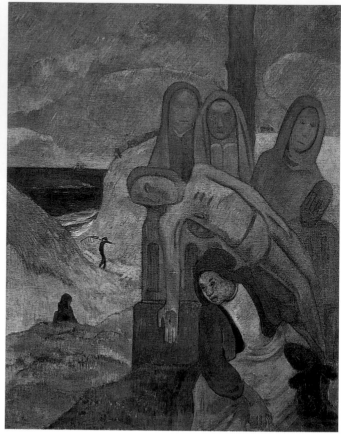

▲ 高更　綠色基督　1889　油彩‧畫布　92X73.5cm　布魯塞爾比利時皇家美術館

　　這個木雕基督身上明豔的亮黃，舖蓋在由近而遠的地面空間中，錯落樹叢的豔紅，則呼應了婦人們臉上與身上裙裳的色彩，而基督在木頭雕像的面目甚至有著如真人般的深棕色長髮與鬍鬚，耶穌受難的形象，在溫和沉靜的表情中卻顯得真實而可親，令人浮生安然之感。高更用簡單手法，在這一件既溫和又虔敬的聖像主題畫作中，

交換著現實與象徵世界的色彩與形象，讓明明在有光影投射於地面上的現實空間中，浮現一個既真實又有象徵色彩的畫面。

　　這個畫面在明朗的色調中，顯得無比溫和。有意思的是，高更在同一年之後不久，也畫了一張〈有黃色基督的自畫像〉（1889-1890），自畫像的背景中掛上了這件〈黃色基督〉，明豔的色彩與簡約的造型，烘托著表情嚴

肅、雙眼凹陷、鼻樑突出、蓄著長鬚的高更，顯得神情凝重而又性格堅毅；這件畫作在高更的自畫像中，更超出了原本具有裝飾效果的意義，甚至搭配著右邊陶製的面具如巫師般的表情，彷彿在高更面部表情的掩蓋之下，內心浮現某些帶有宗教氣息的思考。

✚陰沉的肅穆

　　而同年所作的〈綠色基督〉卻是由三個婦人所扶持的基督死去的

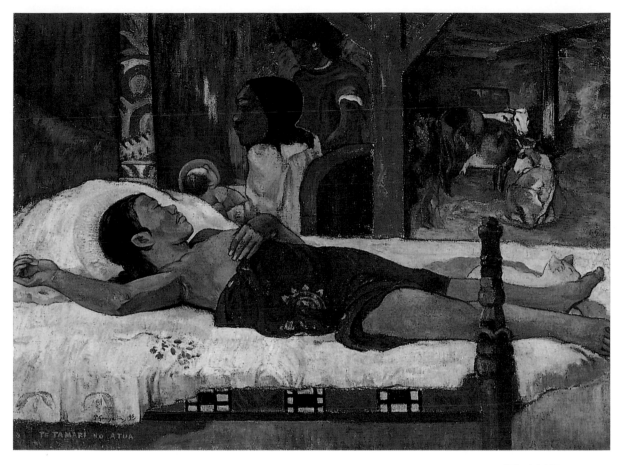

▲ 高更　上帝之子
1896　油彩·畫布　96X128cm
慕尼黑國立古美術館

軀體，在這裡，沉鬱的綠色成為悲傷與死亡象徵，雖然在海島風景作為背景的晴日，〈綠色基督〉卻顯現出一種陰沉肅穆之感。一位婦人屈身位於〈綠色基督〉的陰影之下，她委屈的身形呼應著基督身軀垂墜的弧度，在隔絕陽光的陰影之下，彷彿受到聖像的庇護。高更對於布列塔尼地方人崇敬宗教的單純心靈，抱著讚美的眼光；他的繪畫琢磨著意味深長的宗教主題，彷彿也反映了他對於神秘經驗的興趣。

而不久之後，離開了布列塔尼，前往大溪地，他又對當地土著所信奉的原始宗教投以好奇的眼神，開始用畫筆探索那一份神秘。

✚對神秘的好奇

他在前往大溪地的1891那一年所畫的一件〈萬福瑪莉亞〉（1891，請見第95頁），畫面呈現大溪地女人熱帶膚色與健美形態的同時，藉著「瑪莉亞」的主題來賦予一個母親形象的象徵意涵，而大溪地熱帶的風情與西方文明極大的距離，也無礙他在1896年以一張〈上帝之子〉的畫作，來詮釋愛人帕烏拉為他生下孩子的溫馨感。基督教，對於這個自命為「野蠻法國人」的畫家，恐怕也並未在他人生的抉擇上佔據決定性影響，反而是創作上的動力，讓他藉由色彩與轉換情境的手法，來汲取在宗教中那一絲帶有神秘氣息的意義。

勾勒粗獷的原始氣息

大溪地風情

大溪地帶著原始的氣息、濃烈的色彩、粗獷的造型,顯現出熱帶的能量與野性的活力。高更將它們依著自己飽含想像與感性之眼,描繪成一塊未被開發的處女地,將別具趣味的生活型態賦予象徵性的色彩。

　　大溪地是南太平洋玻里尼西亞群島中的法屬殖民島嶼,它與北半球的冬夏季節恰巧相反。高更在前往大溪地之前,就已經對巴黎的都市生活厭倦,而傾心於單純的信仰與生活,布列塔尼恰是反映他這種個性的一個心靈趨向,而遠在南太平洋的大溪地有著更原始的生活,完全不同於歐洲文明的野蠻印象,卻可以看成高更脫離西方文化的束縛,追求簡單生活與實現冒險的夢想。

＋嚮往蠻荒之地

　　他原先在1890年就想前往非洲東部的馬達加斯加島,結果決定到大溪地去,高更就是想離開巴黎,往一個蠻荒地界去追求想像中的樂園。三年之前的1887年,高更的妻子從哥本哈根來到巴黎,帶走她身邊的次子克羅勞,他不想待在孤獨的巴黎,馬上啟程,前往南美洲的巴拿馬,中途在馬丁尼克島停留,

卻因為染患瘧疾,而回到巴黎,而〈馬丁尼克島的風景〉(1887)彷彿已經預告了未來濃郁的大洋洲海島色彩。高更的大溪地之行並非是某個原始計畫中不可更改的目的,反而是他幾度嘗試之後,一個彷彿偶然的結果。

　　1891年的年初,高更果然下了決心拍賣了他的油畫,籌到一筆錢前往大溪地。他在出發之前先到哥本哈根會見妻小,之後就向巴黎的一切揮手告別。高更沒有料到的是十二年後他會死在大溪地,而期間他飽受女兒去世的悲傷與健康逐漸惡化的

痛苦。他也曾返回法國,彷彿帶著旅行的倦怠,停留了二年的時間,

▲ 高更　馬丁尼克島風景
1887　油彩·畫布　116X89cm　愛丁堡蘇格蘭國立美術館

高更　白馬
1899　油彩·畫布　94×73cm
莫斯科普希金美術館

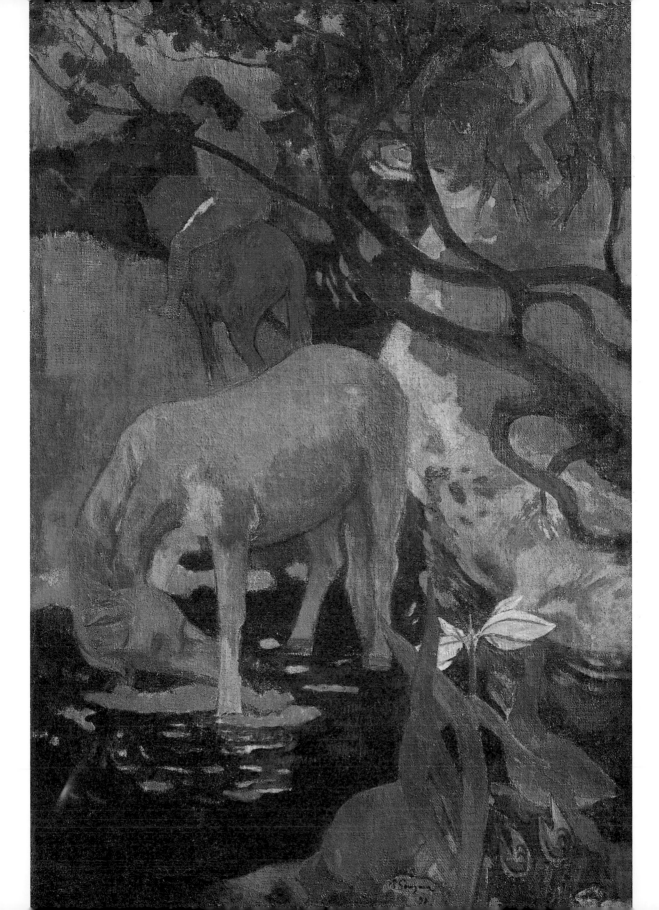

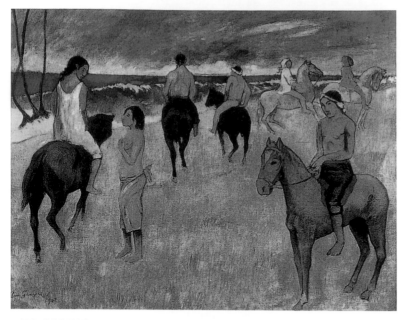

▲ 高更 海邊的騎士們 1902 油畫 73X92cm 史達夫洛斯·尼亞柯斯收藏

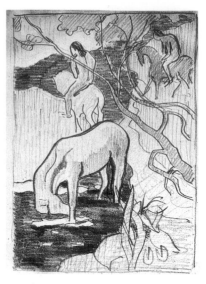

▲ 高更 白馬素描

是高更回到另外一個心靈故鄉的意外插曲，那就是在布列塔尼超過半年以上的長期居留。

✚踏上心靈故鄉

大溪地的氣候風景與人物生活，帶著原始的氣息、濃烈的色彩、粗獷的造型，以及彷彿充滿在陽光籠罩之下的事物，顯現出熱帶的能量與野性的活力。他描繪著海灘風景的明朗與森林景象的幽深，他著力刻畫當地與自然合而為一，宛如〈大溪地牧歌〉（1901）的質樸又濃郁的生活氣味，和帶著節慶與宗教意味濃厚的莊重與歡樂，他畫下在海浪中浮沈跳躍的浪花和在〈法達達米迪海濱〉（1892）中戲水的人們，享受著歡笑與自在，

▲ 高更 大溪地牧歌 1901 油畫 74.9X94.5cm 蘇黎世畢勒收藏

卻禁不住探險天性中原始的衝動，再度回到大溪地。從1891年到1903年，除了中間1893至1894年返回法

國這段時間，高更可說在大溪地完成了他創作生涯的第二個階段，而離開大溪地的這二年，倒可以看成

也或許如空盪的沙灘上，赤裸著身體跨騎奔跑的〈海邊騎士們〉（1902），與捧著花朵與豐盛食物的豐碩健美的女子，以一張一張色彩濃艷、形象粗獷的單純意象，浮現出原住民屬於陽光色彩的膚色，與直率而嫵媚的眼神，雖然大溪地已經被法國殖民當局改變了它的素樸本色，高更仍舊將它依著自己飽含想像與感性之眼，描繪成一塊未被開發的處女地，將別具趣味的生活型態賦予象徵性的色彩。

╋幽美的奇妙之作

　　大溪地風情中，〈白馬〉（1899），可說是他最為幽美而自在的奇妙之作了。深林中，墨綠的池水樹影籠罩，泛著橘色的漣漪與水光，一匹白馬立在水中，前景一株帶著紅線的白色孤挺花，在池水墨綠的色調中，呼應著白馬。然而「白馬」並不白，卻是粉綠的！馬身上透過葉間灑下點點光線，似朦朧而透明。背景中另外二匹橘色與棕色的馬在林子深處，跨坐著裸著身子的土著，悠然而過，互不相擾；水池邊林下綠草鮮豔，水中蕩漾著橘色的波紋，白馬低頭飲水，悠靜自在。竟然，白馬可以是青綠色，是灰黃的！牠是周圍色彩的回映？是黃土、綠草、白花與墨影的附著嗎？還是畫家欲如此便如此的主觀任性呢？色彩語言，如此奇妙；白馬如此真實靜默，卻又如此脫俗夢幻。

╋熱帶島嶼的色彩魅力

　　看著高更在大溪地描繪的生活情景與人物形象，飽覽著海洋與天

▼高更　法達達米迪海濱　1892　油畫　68X91.5cm　華盛頓國立美術館

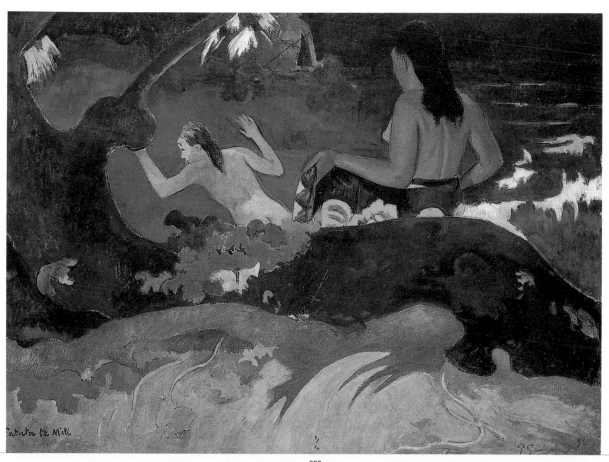

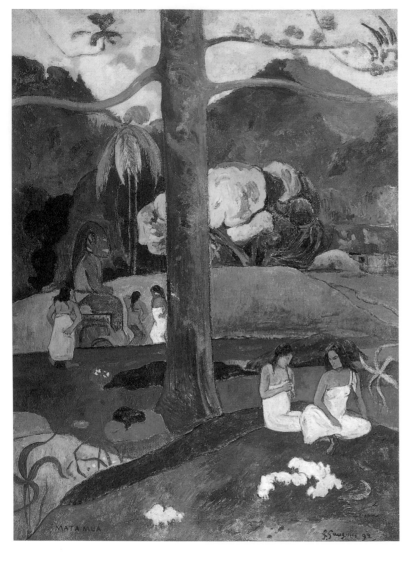

一個熱帶島嶼的氛圍之中。

✚ 野性的活力

　　高更果真尋找到他心靈的故鄉，一個靠著直觀的能力，重新發現色彩形象服膺於野性的生命與純樸的生活所自然煥發的吸引力，大溪地風情，在畫面上是色彩繽紛的植物閃現著陽光的調子，是慵懶自在的人物，披着鮮艷的花布，或者裸露黝深的膚色，或是濃艷的花朵在豐碩的食物之間顯露出生活的充實，毋須經營，不必講究構圖或者鋪排的心思，高更在這裡隨手觸即他的靈感，反映在畫布上，原住民的生活是毋須特意安排的，有一種粗獷而不修邊幅的形式，卻流露著野性的力量與幽深的神秘感，帶給歐洲人驚詫的眼神。

　　高更幾度在巴黎的展覽也只在朋友跟專家之間獲得共鳴，他的大溪地經驗，或者是玻里尼西亞的意象觀點，在生前其實並未受到普遍的重視，直到他於1903年春天因心肌梗塞病逝於這千里外的異鄉之地，才在秋季沙龍為他舉辦了一個回顧展，從那時起，人們透過高更的畫作開始重新認識大溪地。

空、森林與花朵的種種意象，那些在布列塔尼時期曾經顯露的濃艷色彩，暗示著象徵主義文學所極力推崇的主觀意味，到了大溪地來，卻成為無需穿鑿附會、不必過分解讀的原始情感。原來高更的繪畫當中，有比在他繪畫中曾經佔有一席之地的象徵主義，更為深刻而豐盈的力量，這種從色彩和形象湧現的

力量似乎拋卻了理論的支撐，或是形式的鑽研，或者關於技巧的更新與創作的辯證；大溪地的創作把這一切西方藝術史觀點所區分的意識型態與美學理論，或者藝術形式與表現技巧的分析觀點，都留在歐洲大陸了。在大溪地僅僅憑著熱力的溫度、令人好奇的繪畫內容，和異常醒目的色彩魅力，籠統地包含在

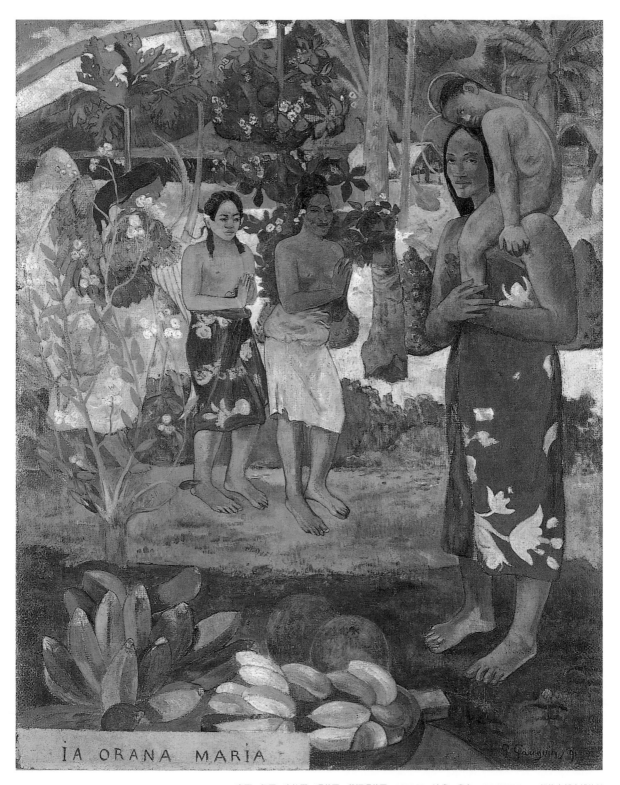

IA ORANA MARIA

▲ 高更　伊亞・奧拉娜・瑪莉亞：萬福瑪莉亞　1891-92　油畫・畫布　113.7X87.7cm　紐約大都會博物館

原始軀體的神秘魅力

大溪地女人

大溪地的女人們，她們的出現，令人嗅到天空、海洋、花朵、樹木與土地的氣味。在高更筆下，她們穿梭在濃艷的色彩生活場景，帶著語氣天真的疑問，煥發出既原始又直率的感情，顯現出野性的魅力與嬌憨的氣質。

　　遠從文明世界被〈大溪地的夏娃〉（1891）吸引而來的高更，在1899年畫了一張〈乳房與紅花〉，那已是他第二度返回大溪地，結識了十四歲的女子帕烏拉之後的事了，而他在1891年初到大溪地時認識的女子蒂阿曼娜已經離開了他。

✚ 如花朵般的沉靜美好

　　畫出〈乳房與紅花〉的前一年，他畫了充滿奇異色彩的〈白馬〉（1898），這兩件作品帶著大溪地的奇特色彩與人物魅力，讓人感覺到這塊地方彷彿是與世無爭的樂園，至少在高更的眼裡，〈少女們金色的肌膚〉（1901）反映著陽光的色彩，在健康的圓潤身軀中散發著如花朵綻放的自然氣息，而白馬在森林之中、池水漣漪蕩漾，穿透樹林的陽光斑斑駁駁地照著牠，晃漾在這個自由而悠閒的無名之地。

　　〈白馬〉的自由與悠然，〈紅花與乳房〉的豐腴和沉靜，反映著畫家之眼所見的大溪地之美。然而畫家才在二年前，剛經歷女兒艾琳去世的痛苦，那一年他甚至畫了一件〈我們從哪裡來？我們是誰？我們要去哪裡？〉，流露出他對生命的疑問。這件可說是他大溪地十幾年創作生涯最重要也最大幅的作品，卻反映著他在這異鄉之地幾乎無法承受的孤獨感，與背離原來家鄉文明世界的決心與意志，女兒的去世更加動搖他脆弱的孤獨感。然而我們在稍後的〈白馬〉與〈乳房與紅花〉中，卻完全感受不到他的

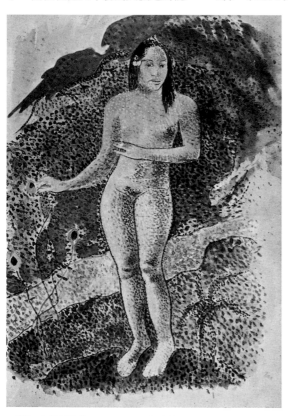

▲ 高更　大溪地的夏娃　1891　水彩　法國格倫諾伯繪畫雕刻美術館

高更　乳房與紅花
1899　油彩‧畫布　94×72.4cm
紐約大都會美術館

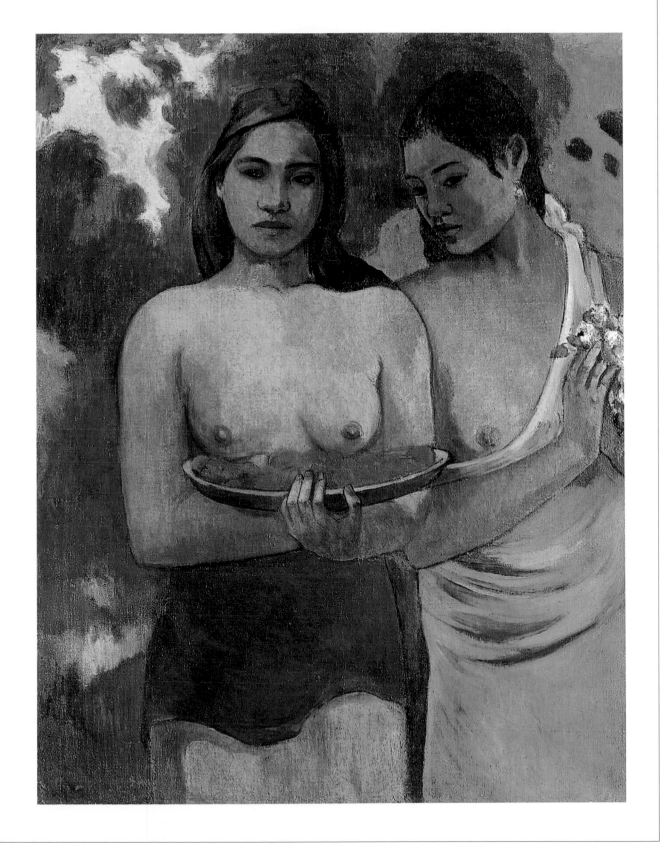

悲哀與逐漸耗損的健康所帶來的痛苦，大溪地彷彿有一種魔力，將高更的孤獨、痛苦、猶疑，和他的感動、歡愉和讚嘆，揉雜成別具個人感性的大溪地想像。

這種複雜的情感反映在畫作中，有時如同〈乳房與紅花〉般平靜美好，讓人心嚮往之；有時卻又像他在〈亡靈窺探〉（1892，見第102頁）或是〈妳什麼時候會出嫁呢？〉（1892）那般的貼近女子的心思，或者像〈怎麼，你忌妒嗎〉（1892，見第44頁）描繪著心理的微妙起伏，卻在安靜的形體中，細微地由輕閉的雙眼，流露出情感的波動與困擾，這些肢體總是訴說著某些故事，不純粹是健美的體態與憂鬱的神情，而〈拿著芒果的女人〉（1892）穿著寬大的衣裙，裝飾著鮮明的白色花朵，烏黑的頭髮，黝深的膚色，在鮮黃色的背景之前，剪影出暗沉卻鮮明的形象，手拿著豐碩的橘紅色芒果，呼應著這身材豐厚的女子所蘊含的飽滿生命力與裝點著花朵的嬌憨氣息。

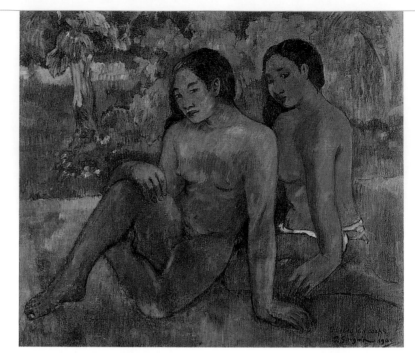

▲ 高更　少女們金色的肌膚　1906　油彩‧畫布　67X76cm　巴黎奧塞美術館

▶ 高更　妳什麼時候會出嫁呢
1892　油彩‧畫布　101.5X77.5cm
巴塞爾美術館

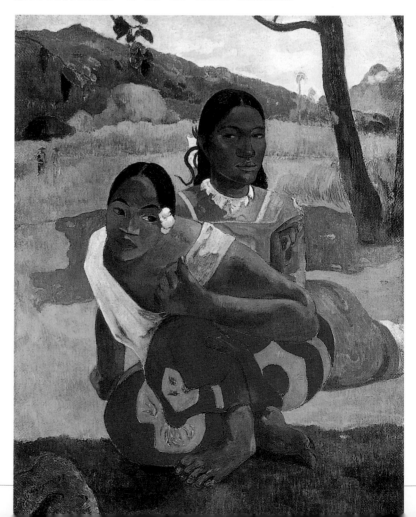

�*高更 拿著芒果的女人
1892 油彩・畫布 70X45cm
瑞士巴塞爾美術館

▼高更 獨自在奧達溪
1893 油彩・畫布 50X73cm
巴黎私人收藏

✚西方傳統之外的女性美

高更的大溪地女人以形體與膚色、以髮絲與服裝、以慵懶或嬌態，置身於生活的情境或抽象的背景之前，以修長的剪影或渾然飽滿的身軀，反映著他眼中西歐傳統中從未出現過的美感類型，統一在熱帶的色彩之中，而形成極為特殊的形象。這些女子帶有野性的氣息，也常有著在〈獨自在奧達溪〉（1893）裡孩子氣的嬌憨。我們在〈三個大溪地人〉（1898）中所看見在粉紅、濃黃與黃綠強烈色彩的背景之前，正面兩個大溪地女人沉靜而又開朗的形象，彷彿讓我們

看見在一年後所畫的〈乳房與紅花〉，閃現在朱紅、豔藍、青綠、墨綠、土棕色等等獨特又強烈的色彩中，某些濃艷卻幽深的氣氛與自在。

高更的大溪地女人們在真實的土地上坦露著她們的身軀，她們的形影也剪影在抽象的色彩與裝飾之前；他畫著〈野性之詩〉（1896）的女子，裸露著原始軀體所散發出的神秘魅力，或是〈瓦希妮・諾・杜・蒂阿雷，持花的女人〉（1891）裡頭，彷彿毛利人土著典型容貌的素樸，和那手持花朵交錯

於身軀前方的矜持，浮現在朱紅色與鮮黃色背景之前，抽象的平面分佈著植物紋樣，帶著濃厚的裝飾感與特殊風土印象；或是他畫著〈海邊的大溪地女郎〉（1891）那般充滿著悠閒嬌憨的姿態，在濃艷的海水之濱，明朗的陽光下，把一切色彩照亮得明艷而飽滿，或是在〈沉思中的女人〉（1891）裡陷入思緒的凝止與沉靜。

✚原生美人的百變樣貌

我們在如許不同的情境、不同的形象、不同的故事，或者現身在不同氛圍裡的女子身上，找到一

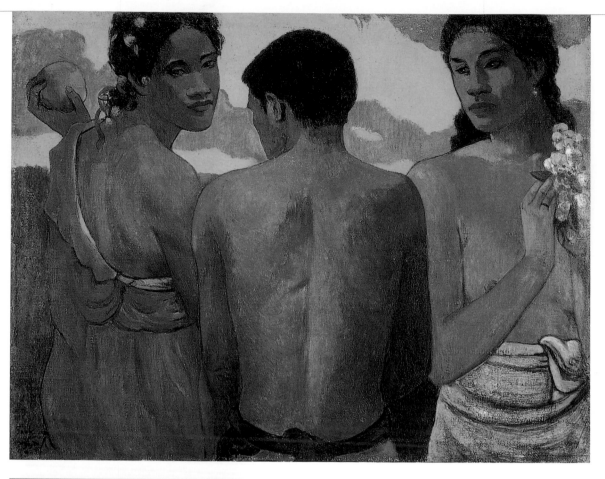

▲ 高更　三個大溪地人
1898　油彩·畫布　73X93cm　愛丁堡蘇格蘭國立美術館

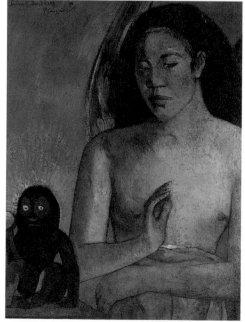

▲ 高更　野性之詩
1896　油彩·畫布　64.6X48cm　美國哈佛大學佛格美術館

些共同的感受，那是高更的眼光所讚美的健碩而豐滿的女性，姿態坦然而表情率真，面目嬌憨或氣質沉靜，在陽光之下或在屋內的陰影角落，烘托在鮮豔而平坦的色彩裡，因為她們，這些色彩注入超乎現實的情境，或是裝飾的效果。這種平坦而鮮豔的色面，曾經在布列塔尼的作品中歸入為象徵主義的寓意，而在這兒，竟成了毋須理論、揚棄分析的直覺；大溪地的女人們，她們的出現，令人嗅到天空、海洋、花朵、樹木與土地的氣味，這些氣味既真實又抽象，籠罩在原始的氛圍之中，毋須刻意尋找色彩的意義或象徵的內涵。高更讓不同的女人穿梭在這些濃艷的色彩生活的場景，帶著語氣天真的疑問，煥發出既原始又直率的感情，顯現出野性的魅力與嬌憨的氣質。

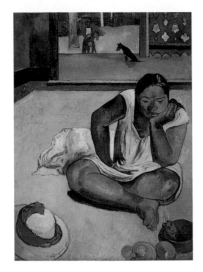

▲高更 沉思中的女人
1891 油彩·畫布 90.8X67.9cm
美國烏斯特美術館

大溪地的熱帶色彩，彷彿成了
一種氣味，圍繞著高更的女人；他
1893年回到法國後結識了人稱「爪
哇女子」，原籍錫蘭的十三歲少女
安娜，他們在巴黎同居，他帶著她
前往阿凡橋，他更將她畫成熱帶色
彩的氣味。在〈爪哇女子安娜〉中
（見第59頁），濃艷的藍色高背座
椅中，一個赤裸女子，泰然自若的
姿態，黝黑的膚色，如女王般尊貴
與自信，反映出高更將異文化的人
種，翻轉成西歐世界所未曾見過或
想像的原始部落人物，這彷彿自然
卻又做作的女子形象，帶著色情意
味卻又迥異於大溪地女人的，在混
融了異質元素與異國情調的氣味
中，奇特地傳遞出矛盾的美感。

▶高更 海邊的大溪地女郎
1891 油彩·畫布 69X91cm
巴黎奧塞美術館

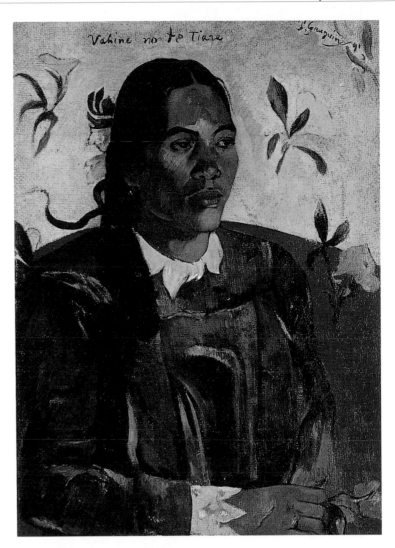

▲高更 瓦希妮·諾·杜·蒂阿雷，持花的女人
1891 油彩·畫布 70X45cm 哥本哈根新卡斯堡美術館

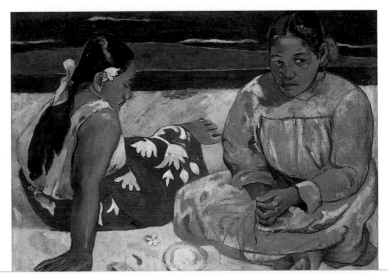

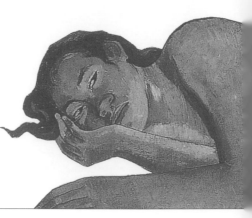

神秘世界的嚮往
亡靈窺探

人生晚期，高更心頭縈繞著揮之不去的死亡陰影，創作的孤獨感和親人去世的打擊，越加將他推向原始宗教。他不僅僅看著大溪地女人恐懼死神的神情或嬌憨的身軀，暗示著神靈與鬼魂的存在，也用畫筆探觸到陽光外的大溪地神秘世界。

大溪地的異國風情與原始魅力，和它所蘊藏高更對於女性的慾望與想像，遙遙吸引他離開文明世界，渡海而來，高更在踏上這塊土地之後，又逐漸發現它處處散發的神秘魅力。

1891年，高更到達大溪地，那是巴黎六月份的夏天，卻是大溪地

▲ 高更　聖山　1892　油彩‧畫布　66X88.9cm　費城美術館

的冬天。隔年他已度過創作的適應期，畫了一件有趣的作品：〈亡靈窺探〉（1892），在這個高更漸漸偏好的三十號畫布尺寸（73×92 cm）的作品，畫了一個膚色黝深的女子，躺在白色的床上，烘托出鮮明的形象；女子裸露著背面的身軀，緊緊伏貼在床上，她別過臉望向畫家，眼神露出驚恐的神色；因

為她說了一個故事讓高更覺得很有趣，決定畫下在亡靈的注視下，一個大溪地女子害怕的神情。

✚少女的夢境

女子是高更在大溪地愛上的第一個少女蒂阿曼娜，說她看見死神，害怕得緊緊靠在床上，高更便將她的恐懼和她有趣的迷信畫成一件油畫；畫著一個彷彿帶著面具的臉孔，身穿黑衣的死神，在女子的背後盯著她看。背景中閃著象徵死神的磷火，前景則是佈滿了大片花朵的床單，床上鋪了一片帶著米黃色調的白布，膚色黝深的女子在這白布之上宛如剪影，她交疊著雙腿，緊張的將雙腳勾在一起，張開的兩手手掌緊緊貼在枕頭上，望向畫家高更的驚恐神情。高更彷彿覺得這女子的嬌憨與恐懼混合成一種迷人的魅力，這神情既楚楚可憐又天真無辜，而女子的軀體卻是成熟而豐滿的，彷彿高更在詮釋了大溪

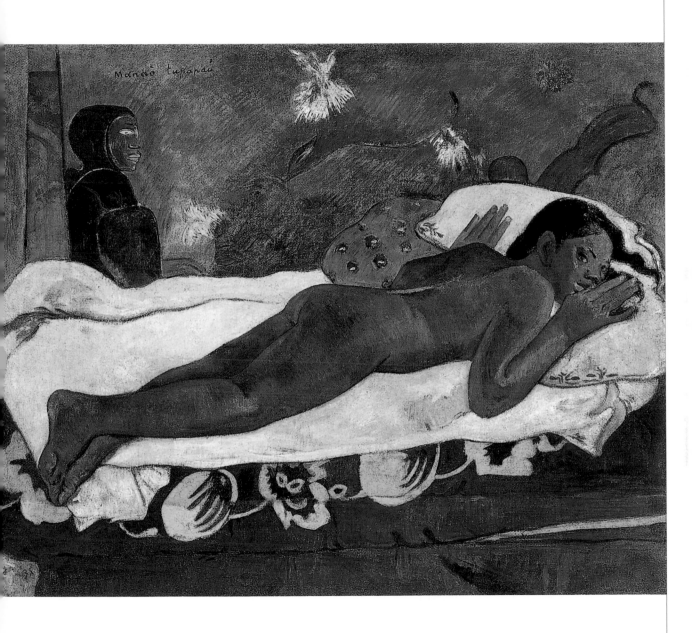

高更　亡靈窺探
1892　油彩·畫布　73×92cm
水牛城阿布萊特克諾斯美術館

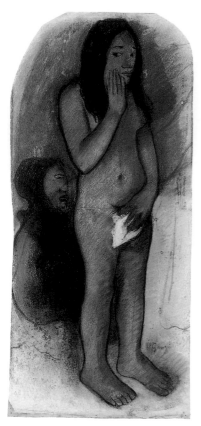

▲ 高更　魔鬼的言語　粉彩

地帶著陽光色彩的膚色，和沐浴著
海水的健美胴體或以花朵妝點自己
的女子之間，又創造了一個，或是
發現了在恐懼之中自然流露嬌態的
女子形象；而她，不僅僅是一個女
子真情流露的模樣，也是高更眼中
大溪地神秘崇拜的宗教情感。這個
女子的恐懼心理與天真表情，讓高
更觸及了大溪地儉樸生活中，在表
象之外尚未探觸到的神秘世界。

　　神秘的魅力無所不在，而高更
以畫家之眼看到的卻更多，我們也

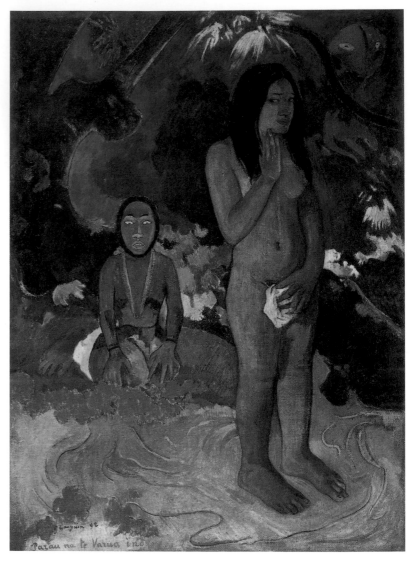

▲ 高更　魔鬼的言語　1892　油彩・畫布　73X92cm　瑞士巴塞爾美術館

在〈聖山〉（1892）看見高更在原
始崇拜的宗教儀式中，注入了他對
這陌生宗教的想像。〈聖山〉中出
現在前景的骷髏頭和背景中的煙火
常是犧牲祭典中所有，雖然這並不
屬於大溪地的宗教，卻反映了高更
對於原始民族可能存在的犧牲儀式

的想像。

<h2>✚裸體女子的心事</h2>

　　死神的形象出現在屋子的陰暗
角落，或是以面具般沒有表情的面
容從黑暗中浮現，彷彿〈魔鬼的言
語〉（1892）裡的死神真實的出現

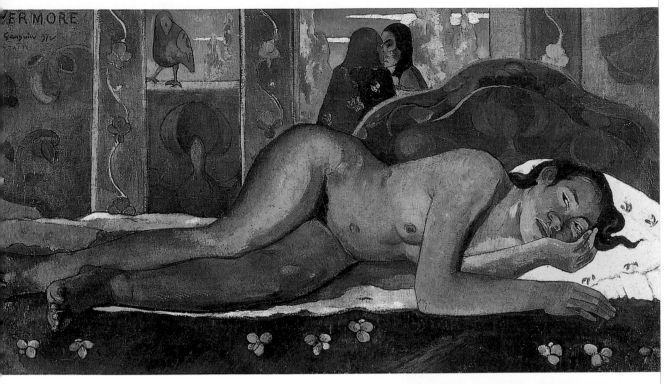

▲ 高更　再也不　1897　油彩‧畫布　60.5X116cm　倫敦柯朵美術館藏

在森林籠罩的陰影之中，讓裸體現身的大溪地女子驚恐顫慄不敢回頭看他；這般帶著羞恥心遮蔽自己，表情疑惑而害怕的神情，不只一次出現在他的畫作中。高更畫著這類題材，藉著天真女子裸露軀體或者流露她們自然的性情，感覺到〈蒂阿曼娜有許多祖先〉（1893）裡鬼魂或者庇蔭她的神祇，高更彷彿想探測外表健朗而圓潤的大溪地女子們，內心世界裡單純的信仰或者複雜的情感。

躺在床上或者長椅上的裸體女子總是有著迷人的姿態，然而

這番情感的起伏，顯露著她們的心理狀態，已非畫家平日觀看的胴體所自然展露的生命力，而是通向另一個想像的神秘世界，就像〈再也不〉（1897）彷彿帶著愛情的心思反映在身體的表情之中，在細微動作中一個彷彿疑惑的沉思眼神，傾聽著話語，背景中的一隻鳥卻暗示著神秘的聲音；高更再度返回大溪地的1896年認識了另一位十四歲的女子帕烏拉，後來為他生下了一

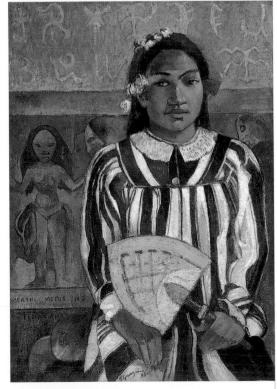

▲ 高更　蒂阿曼娜有許多祖先
1893　油彩‧畫布　94X70cm　華盛頓國立美術館

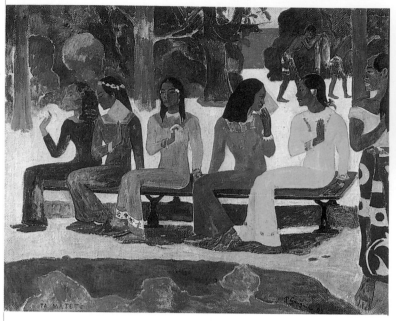

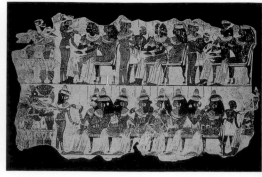

第十八王朝的埃及繪畫：宴會
約1880

高更　我們今天不去市場
1892　油彩　73X92cm
瑞士巴塞爾美術館

高更　我們今天不去市場的扇形設計圖案
1892　水彩

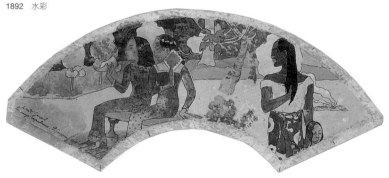

個嬰兒，而他畫著（上帝之子）（1896，見第89頁），在安詳的睡夢中彷彿受到庇蔭的女子，經由夢看見或者感受庇護她的神靈，而女子的原始野性與聖母的神秘寓意在此疊合了。

＋更多的好奇

　　他不只畫著自己的女人，也從爪哇的女人中的照片裡借來的形象，豐富了大溪地的意象；也許從埃及壁畫中古拙而生動的人物剪影取材，畫下了像〈我們今天不去市場〉（1892）一個極生活化的標題，彷彿又帶著歡樂氣息的內容，或者是婦人們享受交談的生活情趣，讓我們看見着上鮮艷色彩，擺弄著優美卻不太自然的姿態，又聯想起埃及壁畫中對於人類形象特徵的提煉，將側面的臉龐、正面的肩膀、側面的雙腳，組合在同一個人物身上，顯露出遠古民族對於繪畫是在表現「所知道的事物」，而非僅僅是描繪眼前「所看見的現象」那般直接而淺顯。埃及人的形象出現在大溪地女子們的角色裡，在這一列長凳子上女子們聊天的情景，帶著某種古拙，卻又巧妙的造型，畫中兩位穿著濃黃與朱紅色彩的人物，她們身上的鮮艷色彩呼應在前景陰影中帶著橘色的造型，而背景的鮮藍、墨綠與朱紅色更流露出一種奇特的氛圍，這種氛圍曾經奇特地成為高更對大溪地極為形式化的作品。

　　高更對於宗教的理解與好奇逐漸加深，終於在1901年離開大

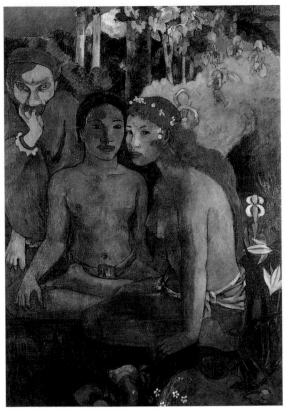

▲ 高更 原始神話 1902 油彩·畫布

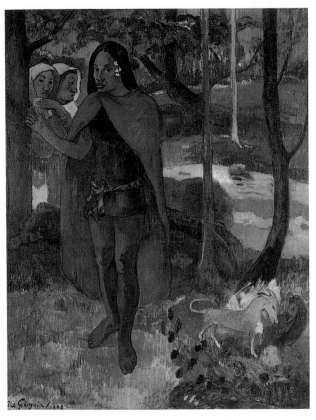

▲ 高更 披上紅色斗篷的馬貴斯人 1902 油彩·畫布 92X73cm

溪地、前往馬貴斯群島之後而更形深入。在他死前的兩三年當中，他畫了不少馬貴斯的人物，尤其是這一件〈披上紅色斗篷的馬貴斯人〉（1902）又名（希瓦島的巫師），呈現一個蓄了長髮、身穿連身短衣，卻披著長過膝蓋比例的紅色斗篷，在森林中，在他的身後，有兩個婦女半隱半現，為這股奇特的氣息增添神祕的色彩。這個巫師的角色，或是這個巫師的模特兒，不只一次出現在他的畫面之中，讓人猜想他不僅僅是高更臨時的模特

兒，而是由於兩人的友誼。如果推論屬實，這個巫師是當時給予高更影響，讓他起來對抗法國殖民地政府，要求改變政策，高更甚至創辦報紙，對抗法國的移民政策，他對法國殖民反對的觀點，也許來自於這個巫師的影響嗎？有趣的是這張畫右下角，有狗兒和鳥遊戲的歡娛色彩，彷彿一個伊甸樂園般的所在，而森林，一個帶有神祕氣息的場所，呈現這一位具有特殊身份的角色。

高更到了人生的晚期，彷彿心頭縈繞著揮不去的死亡陰影，越來越嚴重的健康問題，創作的孤獨感和親人去世的打擊，將他推向趨近原始宗教，高更不僅僅觀看著大溪地女人恐懼死神的神情或嬌憨的身軀，暗示著神靈與鬼魂的存在，他的畫筆也探觸到這個神祕世界所可能左右原住民的情感與心理，然而這一切卻都蒙上高更的想像，這層想像的色彩過濾了高更的畫家之眼，也塑造了我們所看見的陽光之外的大溪地神祕世界。

part III

對命運的詰問

我們從哪裡來？
我們是誰？
我們要去哪裡？

無論是依瓦歐阿島的歡樂之家，或是巴黎的故鄉，高更已是有家歸不得，回想起五年前的這一件大畫，他彷彿早已預見自己的命運與藝術的不歸路。

高更　我們從哪裡來？我們是誰？我們要去哪裡？

1897-1898　油彩　139.1×374.6cm
美國波士頓美術館

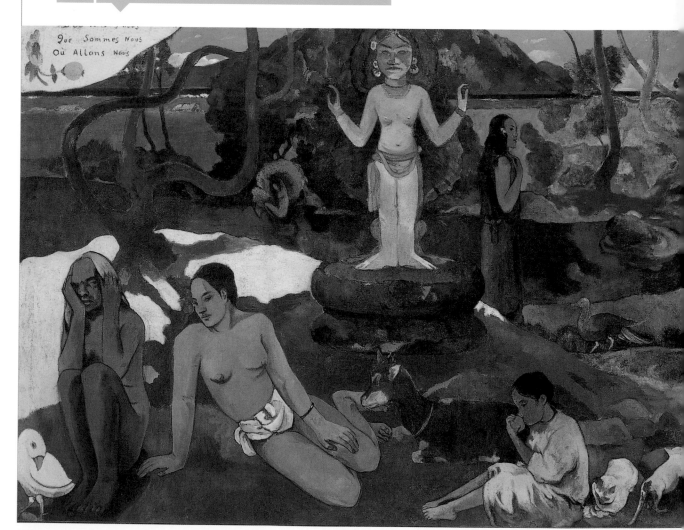

高更的一生彷彿是一個擺盪的命運，他從出生就隨著家庭漂浮在出生地與母系娘家的異鄉之間，「來自祕魯的野蠻法國人」是他分裂身分的自我認同，而青年時代浪跡在海洋與陸地間的航海生涯，雖然結束於上岸之後的生活，而繪畫卻最終又將他牽入婚姻家庭與創作生涯的決心，而巴黎與布列塔尼、法國與大溪地，在他的後半生也刻劃著他鄉與故鄉的擺盪狀態。

✚藝術生涯的決定之作

高更在回到大溪地第二年的1897年，是他的命運急速凝結的時刻。這一年，才二十歲的長女艾琳去世，而高更最後一次見到她是幾年前在丹麥的最後一面，高更為女兒取了與母親同樣的名字，這是他五個小孩唯一一個女孩，高更十分鍾愛她，在書信中常和她談起在布列塔尼與大溪地的種種。女兒死後，高更畫了一件〈我們從哪裡來？我們是誰？我們要去哪裡？〉

的大畫，高更彷彿將他對失望的人生與時常縈繞心中的空虛宣洩了出來。然而這並不只是一件感性色彩濃厚的抒情之作，巨大的尺幅也並非因為一時挫折的即興之舉，然而女兒的死訊畢竟給高更一個衝擊，將他這些年來追求個性與藝術的成就與失落，反映在這一件充滿著問號的決定性之作。

這件寬達374.6公分的油畫，是高更在大溪地所繪製的作品，巨

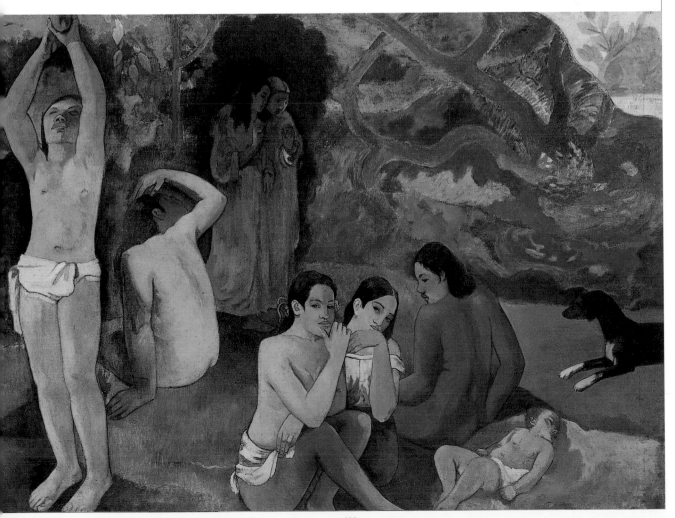

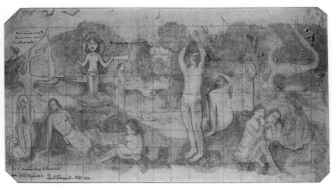

▲ 高更　我們從哪裡來？我們是誰？我們要去哪裡？（習作）
1897-1898　水彩・鉛筆

◀ 高更　我們從哪裡來？我們是誰？我們要去哪裡？（左下角局部）

大的尺幅，在一個原始社會並不相稱的條件下顯得格格不入。高更曾有意參加巴黎1900年的世界博覽會，雖然後來因為錯過截止日期而懊惱不已，但高更繪製巨作恐怕並非單純源於痛失愛女的傷痛，或是他對於一時處境的感傷。這一件巨作提出的是人生的起源與未來的大哉問，又何嘗不是當下審視自己的一個誠實的問題？以一幅原始社會的人類形象，帶著濃厚象徵色彩的群組，融合著神秘信仰與樸實的生活，原始的自然與繁茂的花木，幽深的神秘感與充滿陽光色彩的健康胴體，以不同的生命階段，構成一個帶有對比色彩的整體印象。矛盾的是這描繪原始社會的形象，卻具有文明世界裡史詩般巨作的格局，從標題〈我們從哪裡來？我們是誰？我們要去哪裡？〉哲學般的思

維所探觸的，不只是原始人類的單純感情，畫家由右到左敘述著人生的起源與命運的流向，也看見高更在藝術史上建立里程碑的企圖。

✚對人生的答案

畫面的中央以一個明亮的人物舉起雙手摘取生命的果實開始，將左右劃分成兩個世界；從右下角開始是誕生的新生命，而生命「從哪裡來」從來都是一個神秘的答案，也是一個問號。這裡有溫馨的人群包圍，自然形成的小型社會，在這生命起源的群象與畫心摘取果實的站立人物之間的背景中，出現著傾談對話的人物，彷彿比喻著知識與思考的深處，對照著中景裸露的身軀，伸展出人類原始形態的女子，喻示出知識思想與原始素樸之間的永恆命題嗎？高更在這裡提出了個

人的觀點，而高更自己便是一個從知識與文明的森林走向原始之島的旅行者。

跨過中央，左下角卻是衰老的人物，生命的結束，這老死與空虛的命運，人類既無能阻擋，也必須接受，而死去的世界「要去哪裡」也仍舊是個問號。在這左半部的背景之中，卻有一座尊嚴的石像，一位女子背對著石像祈禱著，彷彿從生命來到這個世界之後輾轉游移於知識進化與原始天真之間，到命運終了於老死空虛的過程中，還有一塊接近宗教的神秘地帶讓人獲得寧靜；相對於右邊知識進化與原始社會的對比，這左邊的神像與祈禱的女子，彷彿讓高更在幽渺陰暗的林中寫下了他的答案。這件畫作雖以問號開始，又何嘗不是高更對於人

生的答案。

✚ 史詩般的視野

　　高更為了製作這一件大型油畫，曾繪製一件構圖謹嚴的水彩著色的格線圖稿，而這件史詩般大畫中的人物圖像，也曾在其他的畫作中重覆出現。如中央站立著將畫面分開成左右的摘取果實的男子，不僅有完整的作品習作（1897-98）。他甚至在五年之後，在他生命的最後一年的1903年，繪製了一件〈召喚亡靈〉（1903），將這個人物造型重新再現，但卻換成裸體的女子；而左下角膚色黝深的裸身女子則是沉默的女子〈薇露瑪蒂〉（1897-1898）；而〈愉悅之水〉（1898）則出現右下角圍繞初生嬰兒的女子群象與左方背景中的藍色

神像。

　　我們從1898年6月一張在大溪地所拍攝的，這件大幅油畫的繪製現場的黑白照片，不禁訝異於畫家

在大溪地這並無藝術知音的化外之地，繪製了一件恐怕只有在文明社會的畫壇才見得到的油畫巨作，而感嘆藝術家孤獨的心境，隨著史詩般的視野和畫幅的巨大，也將更加

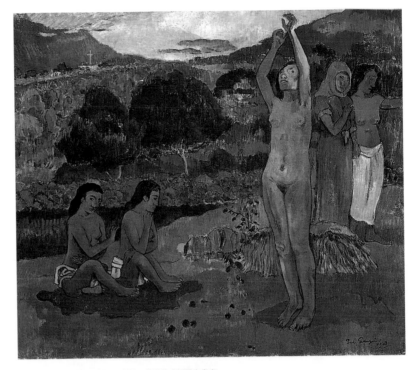

▲ 高更　召喚亡靈　1903　油彩　美國華盛頓國家畫廊

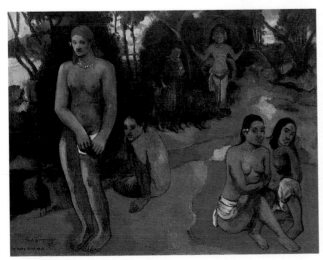

▲ 高更　薇露瑪蒂　1897-1898　油彩　73X94cm　奧塞美術館

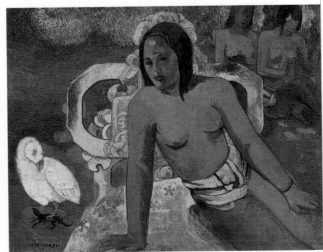

▲ 高更　愉悅之水　1898　油彩　74X95.3cm　華盛頓國立美術館

深刻。事實上，高更早在幾年前的1894年就曾繪製過〈白日之神〉，這幅帶有祭典圖像般的作品，也是對稱而帶有濃厚的宗教意涵，雖然描繪的是白日之神卻帶有一股莫名的神秘感，圖中的人物也採用了他在油畫和版畫中曾經出現的形象。

這件巨作也很容易使當代人聯想起，高更在來大溪地之前的1890年，他所讚佩的普維士·德·夏凡尼（Puvis de Chavannes）充滿象徵寓意的油彩大壁畫──〈藝術與自然〉（1890），那田園詩般的靜穆與想像。其實就在高更完成〈我們從哪裡來？我們是誰？我們要去哪裡？〉的同時，也又作了一件中幅的，狹長橫幅的敘事空間──〈大溪地的牧歌〉（1898），也是以直立的人物劃分左右情境，溫暖的色彩象徵著無憂的樂園，全無〈我們從哪裡來？我們是誰？我們要去哪裡？〉神秘幽暗的陰影。

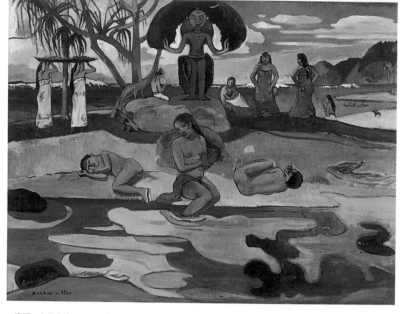
▲ 高更　白日之神　1894　油彩（可能混有蠟）

✚命運與藝術的不歸路

高更繪製巨幅作品的動機，恐怕不能排除巴黎畫壇曾經給他的刺激與記憶，他終究是曾經想要回到巴黎發展藝術生涯的歐洲人，可是「來自祕魯的野蠻法國人」的自我認知，讓遠在大溪地的他在寄回歐洲的信件中，不斷對妻子和畫友與經紀人提到大溪地才是他的安居之所，巴黎一時間竟成了他鄉，這個「他鄉」卻仍然帶著畫壇的吸引力，讓身處於大溪地群島的高更，內心還保有一個不能放棄的角落。

高更曾經在1902年一度因病想回到巴黎，他的經紀人與好友蒙佛瑞卻勸他留在大溪地，明白告訴他，身為一個在「化外之地的豁免者」，他已經「進入藝術史了」。重讀著高更在1897年底寄給蒙佛瑞

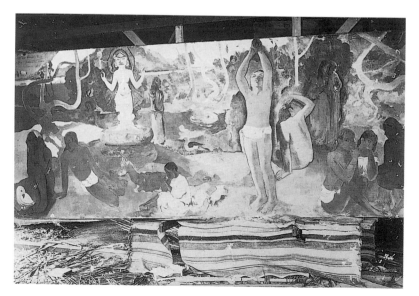
▲ 「我們從哪裡來？我們是誰？我們要去哪裡？」，攝於高更的畫室

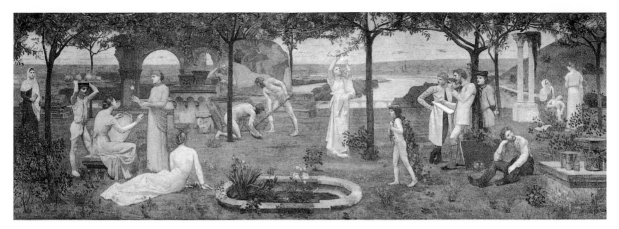

▲夏凡尼　藝術與自然──幸福的意　1890　油彩　295X830cm　奧塞美術館

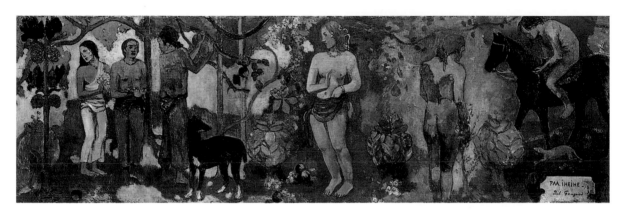

▲高更　大溪地的牧歌　1898　油彩　54X169cm　倫敦泰德畫廊

的信上，畫著這張大畫的草圖，談著自己的挫折與企圖，令人驚覺那正是高更要留下這一件可能中斷的生涯巨作之關鍵時刻！即使是疾病、孤獨，與渴望受到重視的心理誘使著高更回到巴黎，他該何去何從呢？尤其他在1900年離開大溪地島，前往馬貴斯群島，世人知道他在依瓦歐阿島建造著他的「歡樂之家」，可是高更的財產、高更的健康每況愈下，甚至申請回到法國也被殖民當局的官員刁難。無論是依

瓦歐阿島的歡樂之家，或是巴黎的故鄉，高更已是有家歸不得，回想起五年前的這一件〈我們從哪裡來？我們是誰？我們要去哪裡？〉的大畫，他彷彿早已預見自己的命運與藝術的不歸之路。

▶高更寫給友人蒙佛瑞的一封信
1897.12.30　墨水及水彩

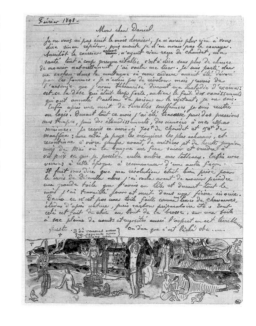

芳香回憶的手繪圖文筆記
諾亞‧諾亞

1903年高更在一個太平洋小島去世，《諾亞‧諾亞》是他十二年大溪地生活的記錄，他以自傳色彩繪出心中的美好，他要告訴文明社會，那些野蠻人教會他，關於生活與幸福的事。

✚徘徊在巴黎與大溪地之間

　　然而這十二年中，他也曾意志軟弱，情感空虛，甚至因為健康惡化而萌生歸去之意。他曾在1893年回到巴黎，停留了將近兩年時間醫治他的疾病，繼承一筆由叔父留給他的遺產，他甚至在巴黎辦了一個個展；在這段期間，他還回到布列塔尼的阿凡橋，在那兒停留超過半年之久。高更的繪畫意象，徘徊在巴黎與大溪地之間，其中也伴隨著微幅的振動，將他擺盪於布列塔尼與巴黎之間。

　　在巴黎的1893年年底，他辦了一次個展，展出兩年之間他在大溪地所創作的六十幾件油畫中的四十一件作品，但只賣出了十幾件，可見高更一度想回到巴黎發展，挾帶著他在大溪地所蘊蓄的精神與勇氣，也擁有凱旋歸來的想像。1893到1894這兩年，高更在法國停留期間的活動，一度反映出他對家庭與自由之間的拉鋸，他在巴黎與大溪地去留之間的重新思考，他發展藝術的生涯計畫，以及他對於阿凡橋的回憶與熟悉感；還有，他也開始起草寫作他的大溪地之行的回憶《諾亞‧諾亞》。

　　高更終究在1895年回到大溪地，此後他雖有情緒的波動與生活的起伏，卻未再返回法國，而在這片化外之地結束了他的一生。《諾亞‧諾亞》便是高更在剛回到巴黎的1893年，開始以手寫稿的抄錄方式寫下他的大溪地之旅，他甚至在次年的1894年開始製作一個系列的《諾亞‧諾亞》木刻版畫。高更以從大溪地歸來的畫家自居，向文明社會展露他的原始世界。

✚認真瀏覽相關資訊

　　其實早在將近三十年前的1866年，高更曾在當水手期間就到過大溪地。當時大溪地還未是法屬殖民地，1866年，高更上船當水手的第二年，從法國哈佛港（Harve）出發，繞行全球，他的智利號曾經過大溪地島。接著高更服役海軍，經歷巡航地中海與愛琴海，參加普法戰爭，在1871年退役，開始從事證券經紀商的工作，有六年時間，他是一個浪蕩於海上的船員。這彷彿預告著1893年高更從大溪地回到巴黎的姿態，就像他曾經在自己的畫作中自稱為一個「來自祕魯的野蠻法國人」，而《諾亞‧諾亞》，恰似這個自視為海上歸來的野蠻人，對於帶著濃郁花香的異鄉風光，極富個人色彩的短暫回憶。諾

高更　《諾亞‧諾亞》原稿
1894-1895　水彩‧木刻　11.5×22.5cm

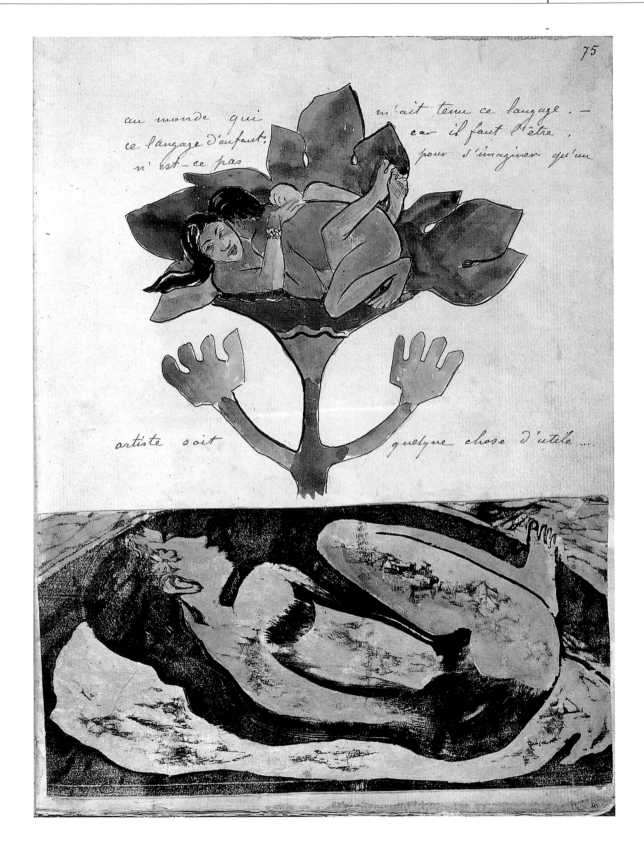

筆代替畫筆，試圖以並不熟練的方式，表達他在繪畫中已充分展露的感受與想像，這些流洩於鋼筆之下的文字，以手稿書寫的方式描繪了生動的形象，剪貼了各種形式的圖案，使這本《諾亞·諾亞》呈現迥異於印刷出版的文明書刊，也跳脫為文本繪製插圖的形式，更卸除了文字為圖畫作解說的限制。一本《諾亞·諾亞》揉雜了手稿的書寫與繪圖，以及剪貼資訊和圖樣的形式，參雜了想像與回憶，煥發出一種帶著原始感受的異國情調。

決定《諾亞·諾亞》出版的條件，不僅僅是高更寫作的意圖，還包括了編輯這本書的查爾·莫里斯（Charles Morice）的協助，他依據高更1893年秋天交給他的《毛利人的古老崇拜》和《諾亞·諾亞》手稿進行編輯，也是莫里斯，加強了高更重返大溪地的決心。在高更回返大溪地的1895年，繼續配合圖樣與文字的部分，他在1896年還追加附錄文字，並題為「多變的事物」（Diverses choes），雖然後來並未印入書中。

亞（Noa），是花朵的芳香；而諾亞·諾亞，就是濃郁芳馥。

高更早在前往大溪地之前，曾出發前往巴拿馬，也曾經到過馬丁尼克島，1891年再度出發，甚至他原先的目的地是東非的馬達加斯加。他曾幾度詢問畫友魯頓（Redon）和貝爾納的意見，甚至有心地閱讀人類學家與旅行記者所撰寫的關於大洋洲與中南美的遊記，以及法國官方在殖民地大溪地島上的文字記載，促使他最後選擇大溪地做為離開文明之地的探險樂園。

✚自傳色彩的寫作與記錄

《諾亞·諾亞》的寫作帶著自傳性的色彩，也帶著異國風情的相貌，還有混合兩者所產生的具有主觀色彩的記述文字，這些文字以詩或散文的形式流洩而出。高更以鋼

✚告別他鄉的回憶之作

那時高更已經再度回到大溪地，對於這本《諾亞·諾亞》所

抱有的期許，已非當初在巴黎起草時的心態，那時希望在巴黎發展的高更，將這份手稿視為告別大溪地的回憶之作，也藉此讓世人了解他所擁抱的大溪地，也更了解他的創作。1897年9月，莫里斯完成《諾亞‧諾亞》的編輯本，就在10月（10/15-11/1）初次刊載摘錄於當年巴黎的《白色》（*La Revue Blanche*）秋季號半月刊；這份抄錄編輯版，到1901年就由羽筆（La Plume）出版社出了第一本書。雖然這個編輯版本，並非後來才重現而更讓人重視的高更原始手稿，但莫里斯努力使巴黎人認識高更的熱

情卻是很珍貴的，他是高更早在1891就和馬拉梅等人一起認識的詩人，當初那一篇使高更在巴黎畫壇以象徵畫派立足的定槌之作《高更——象徵主義的繪畫》，就是馬拉梅應莫里斯之邀，請年輕詩人奧里耶撰寫的。

《諾亞‧諾亞》在10月刊載的1897這一年，高更卻經歷了人生重大巨變。4月時，他在大溪地聽到女兒艾琳去世的消息，哀慟不已，這一年他又畫了〈我們從哪裡來？我們是誰？我們要去哪裡？〉的大畫，次年1898年高更自殺未遂，就

在同一年畫出〈白馬〉，緊接著在1899年畫出〈乳房與紅花〉這般飽滿而美麗的畫作。我們很難想像，高更在經歷了孤獨與親人離別的痛苦，和意志消沉的起伏情緒，猶能留下如許豔麗的畫作。

他在人生最後三年的1901年至1903年，離開大溪地前往馬貴斯島，建立他的「歡樂之家」，但也因為抗稅與原住民共同反抗殖民地政策的種種作為，使他財產充公，被罰下獄，他又因為健康三度進出醫院，最後一、二年的時光，他在騷動的心境中創作，作品在憂鬱的

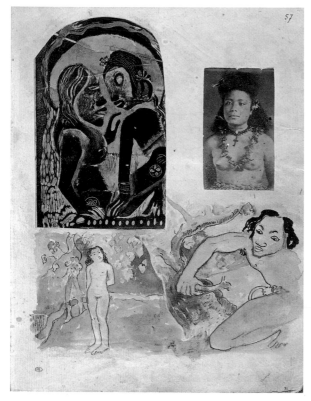

▲ 高更《諾亞‧諾亞》中，照片與版畫剪貼於水彩插圖之上
1893-1894 水彩‧木刻‧相片

▲ 高更《諾亞‧諾亞》中，融合照片的文獻風格

▲高更《諾亞·諾亞》中花朵繽紛的水彩風景　1898-1899

◀高更《諾亞·諾亞》中，筆觸自由的水彩插圖

▲高更《諾亞·諾亞》中，高更臨摹畫家德拉克洛瓦的北非之旅和宗教畫的素描，杜勒銅版畫耶穌背十字架片段，日本浮世繪剪貼

出版。但無論是最後出版的原始手稿還是最早出版的莫里斯編輯版，都在散發他在大溪地原始世界裡所嗅到的芬芳。

✚那些野蠻人教會他的事

就像他在《諾亞·諾亞》書末所寫的：「真的，那些野蠻人教會了一個來自古老文明的人許多事，那些無知的人們教會了他許多關於幸福與生活的藝術」。「野蠻」與「無知」，都是高更對原始與素樸的大溪地人的讚美。

我們在這本書裡看到高更自分章節，感性地敘述著他在大溪地的所見風光、吸引他的人物，看他曾經夢想的世界成為眼前的傳奇，在這裡，充滿著他筆觸自由的水彩插圖，他甚至剪貼圖樣配置在文字之間，編成一本手稿式的書籍，這裡有日本浮世繪剪貼在文字的空隙之

陰影下仍充滿著綺艷的色彩。

而《諾亞·諾亞》的手蹟原稿版本，卻在1901年此時於巴黎出版，甚至在高更死於遙遠大洋洲的十六年之後，《諾亞·諾亞》首次翻譯成英文，至於高更在給莫里斯的初稿上重新添加文字的《諾亞·諾亞──大溪地之行》（*Noa Noa: Voyage de Tahiti*），還要等到1924年才由克瑞出版社（Edns G. Crés, Paris）印行，而配上羅浮宮收藏的高更版畫和木刻的手稿影印本，卻要到將近一個世紀之後才

間，在同一個頁面上甚至剪貼了德國大師杜勒（Durer）十七世紀的木刻版畫，那曾是高更極為讚美的帶著秩序感和深刻描繪的版畫模範，中間並穿插著德拉克洛瓦（Delacroix）北非之旅的速寫和宗教畫主題的高更鋼筆臨摹，他甚至把「掠奪歐羅芭」這種西歐神話的主題以大溪地人物與情景來詮釋！

《諾亞‧諾亞》這本手稿書的跨頁畫面，甚至還黏貼著土著婦女的黑白照片，高更甚至將自己套印的木刻版畫完整呈現，卻又在畫面的邊角剪貼上黑白版畫的局部，猶如他在自己抄寫的文本空隙中剪貼上自己水彩畫作的不規則片段，甚至他將馬貴斯島石刻的拓印黏貼在某一章的段落中。

剪貼彷彿是這一個換了畫筆改用鋼筆的創作者，將繁複的寫作、印刷、出版種種專業的流程，全部壓縮成徒手的簡單技巧，猶如高更在製作版畫時從不在意講究精確的傳統技巧，而留下每個階段試印的不同版本。高更他那強大的感受與甚至近於粗野的直率手筆，已打破了傳統的美感與技術加諸於藝術家的限制，而令他的油畫煥發出強烈的個性，在寫作《諾亞‧諾亞》這

一本畢生代表作的同時，高更始終保留著他睥睨專業與技巧的姿態，讓這一件寫作作品煥發著不可羈縻的活力。

✚ 劃時代的個人印記

我們在這一本散發野性芳馥的《諾亞‧諾亞》裡頭看見由畫家之眼所誇飾的民俗風土，也看到他極為主觀的圖像塑造，甚至高更在回憶起他曾經受過古典大師的影響與讚嘆，也剪貼進這個遠離西方文明國度所包含的篇幅中。這裡有考古般的原始圖騰的拓本，也有描繪傳統祭典與神話的采風觀點，而借助了當時的攝影剪貼混搭在自己手繪的大溪地女人之豐腴樣貌之中，處處渲染著高更強烈的個人色彩。

今日看來，《諾亞‧諾亞》雖然主要以透明而輕快的水彩插圖呈現，以及如隨筆般的鋼筆手稿，穿

插著透明與輕淺的色調，然而這本以《諾亞‧諾亞》為名，之後又連續成追加附錄的回憶之作，它在高更的大溪地生涯中，不僅扮演著文獻的意義，即使是藝術性也絲毫不遜於那些在結構與造型、在內涵與色彩令人驚豔的油畫作品。或許說，《諾亞‧諾亞》是以想像貫穿了他在大溪地之旅的記憶之作，而這份想像則是穿透他在油畫、雕塑、版畫、素描所有藝術形式的一個個人印記。

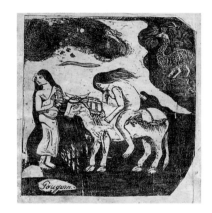

▲ 高更《諾亞‧諾亞》中的版畫：掠奪歐羅芭
1898-1899　木刻

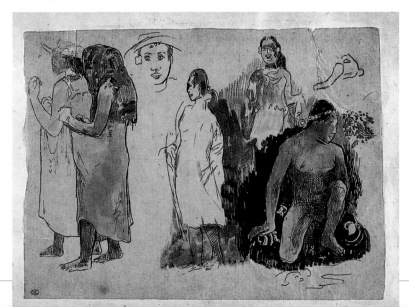

▶ 高更《諾亞‧諾亞》中描繪民俗風土的水彩畫
1898-1899　水彩‧鋼筆‧墨水

高更與他的
大溪地女人

原書名:
360°發現高更

作　　者□鄭治桂＋黃茜芳＋曾璐

封面設計□白日設計

內頁美術設計□讀力設計_王儷穎

文字整理□吳佩芬＋張瑜庭

執行主編□葛雅茜

業務發行□王綬晨＋邱紹溢＋劉文雅

行銷企劃□蔡佳妘

主　　編□柯欣妤

副總編輯□詹雅蘭

總 編 輯□葛雅茜

發 行 人□蘇拾平

出　　版□原點出版 Uni-Books
　　　　　新北市231030新店區北新路三段207-3號5樓
　　　　　電話：（02）8913-1005　傳真：（02）8913-1056

發　　行□大雁出版基地
　　　　　新北市231030新店區北新路三段207-3號5樓

24小時傳真服務 （02）8913-1056

讀者服務信箱 Email：andbooks@andbooks.com.tw

劃撥帳號：19983379

戶名：大雁文化事業股份有限公司

初版一刷□2010年12月

二版一刷□2024年 2 月

定　　價□420元

ISBN 978-626-7338-63-6(平裝)
ISBN 978-626-7338-59-9(EPUB)

國家圖書館出版品預行編目資料

高更與他的大溪地女人/鄭治桂, 黃茜芳, 曾璐著. — 二版. —
新北市：原點出版：大雁文化事業股份有限公司發行,
2024.02
　120面；　19*24公分
　ISBN 978-626-7338-63-6(平裝)
1.CST: 高更(Gauguin, Paul, 1848-1903) 2.CST: 畫家 3.CST:
傳記 4.CST: 法國
940.9942　　　　　　　　　　　　　　112022232